KB138945

정영택의

설탕공예 ABC

| 정영택 저 |

(주)교학사

정영택의 설탕공예 ABC

2007년 3월 30일 판 1쇄 발행
2017년 6월 25일 판 4쇄 인쇄
2017년 7월 10일 판 4쇄 발행

펴 낸 곳 : (주)교학사
펴 낸 이 : 양철우
지 은 이 : 정영택
주 소 : 서울특별시 금천구 가산디지털1로 42(공장)
　　　　　서울특별시 마포구 마포대로14길 4(사무소)
전 화 : 02-7075-311(편집), 02-7075-155(영업)
팩 스 : 02-7075-316(편집), 02-839-2728(영업)
등 록 : 1962년 6월 26일 〈18-7〉

교학사 홈페이지_ http://www.kyohak.co.kr

※ 잘못된 책은 바꾸어 드립니다.

표지디자인 박효은 / 내지디자인 김현복

추천사

최근 몇 년 새 한국 제과기술에 쏟아지는 세계의 관심은 놀라울 정도입니다. 내로라하는 세계 여러 나라의 제과인들이 실력을 겨루는 세계대회에서, 제과 역사가 고작 100년밖에 안 되는 한국이 종주국이나 다름없는 유럽 여러 나라들을 제치고 수위(首位)에 오른 일은 세계 제과업계에 '한국 열풍'을 불러일으키기에 충분했습니다. 이러한 열풍의 중심에 서 있는 것이 바로 '설탕공예'입니다. 한국의 설탕공예는 2004년 월드페이스트리팀챔피언십과 2005년 월드페이스트리컵에서 각각 1위를 차지하며 명실공이 세계 최고의 반열에 올랐습니다.

우리 제과인들의 설탕공예 작품에는 한국인의 남다른 정교함과 하늘을 찌를 듯 높은 기상이 고스란히 스며들어 있습니다. 특히 지난 2004년 월드페이스트리팀챔피언십에서 '베스트 슈거'를 수상한 정영택 원장의 '드래곤(Dragon)'은 2년이 지난 지금까지도 세계 제과인들의 입에 오르내리고 있습니다. 세계 제과인들이 그의 작품에 주목하는 이유는 화려하면서도 조화를 이루는 색채와 사물의 특징을 잘 짚어낸 정교한 손놀림, 승천하는 용에서 나타나듯 유연하고 힘이 넘치는 동선에서 찾을 수 있습니다. 그는 이제 우리나라를 대표하는 설탕공예 전문가를 넘어 세계 최고의 반열에 당당히 자리매김했습니다.

이번에 발간된 〈정영택의 설탕공예 ABC〉는 그의 작품세계를 하나하나 꼼꼼하게 짚어낸 기술 지침서입니다. 월간 〈베이커리〉가 정영택 원장의 설탕공예 노하우를 기초부터 응용까지 따라잡았던 '프로테크닉 강좌 - 설탕공예 편'은 연재기간 내내 독자들로부터 뜨거운 반응을 불러일으키기도 했습니다. 이 책은 '설탕공예'의 자세한 공정사진과 알기 쉬운 설명으로, 정영택 원장으로부터 직접 개인지도를 받듯 꼼꼼하게 설탕공예의 기본을 다잡게 해줍니다. 이처럼 소중한 기술 습득의 지침서가 세상에 빛을 발할 수 있도록 해주신 (주)교학사 양철우 사장님과 자신의 기술세계를 아낌없이 보여준 정영택 원장의 그간 노고에 감사의 말씀을 드리며, 앞으로 이 책을 통해 많은 사람들이 기초가 튼튼한 설탕공예 전문가로 거듭나시기를 희망합니다.

(사)대한제과협회 회장 김영모

추천사

〈정영택의 설탕공예 ABC〉 출간을 진심으로 축하합니다.

정영택 원장과는 우리나라 제과기술의 요람이나 다름없는 한국제과학교의 '동문후배'이자, 오랜 세월 함께 같은 길을 걸어가고 있는 '제과동지'입니다. 사물을 꿰뚫어보는 남다른 통찰력과 무엇이든 뚝딱 만들어내는 손재주야말로 그를 지금과 같은 설탕공예 대가의 반열에 올려놓은 원동력이라고 믿어 의심치 않습니다.

사실 설탕공예는 불과 몇 년 전까지만 해도 국내에서는 프로 제과인들조차 생소했던 기술이었습니다. 설탕공예의 불모지나 다름없던 우리나라에 그 화려한 가치를 소개하고 후배 제과인들에게 기술을 전수하는 일이 결코 녹록치는 않았을 겁니다. 사람들의 탄성을 자아내는 설탕공예의 화려함 속에는 오랜 세월 보이지 않는 곳에서 혼자 묵묵히 기술을 갈고 닦은 정영택 원장의 인내와 노력이 숨어있습니다. 일찍이 자신의 목표를 뚜렷이 정하고 그 한 길만을 바라보며 묵묵히 정진해온 그에게 이번 출간을 빌어 뜨거운 격려와 축하의 박수를 보냅니다.

〈정영택의 설탕공예 ABC〉를 통해 많은 제과인들이 설탕공예의 새로운 세계에 눈을 뜨고, 찰나의 관심이 아닌 평생의 '기술부자', '마음부자'로 만들어주는 생명의 나무를 구할 수 있기를 희망합니다.

(사)대한제과협회 기술분과위원장 안창현

추천사

우리나라 제과인들이 설탕공예에 대해 관심을 갖게 된 것은 채 10년이 되지 않습니다. 이처럼 늦은 출발에도 불구하고 세계무대에서 가장 주목받는 설탕공예 강호로서 자리 잡게 된 데는 정영택 원장의 힘이 지대했습니다. 한국의 설탕공예 강국으로서의 면모는 정 원장이 2004년 미국 라스베이거스에서 열린 월드페이스트리팀챔피언십에서 설탕공예 챔피언에 오르면서 시작됐다 해도 과언이 아니며, 그가 설탕공예 전문가 양성의 뜻을 갖고 세운 '정영택아트스쿨'을 통해 면면히 이어내려오고 있습니다.

이번에 (주)교학사에서 출간된 〈정영택의 설탕공예 ABC〉 또한 바쁜 와중에도 월간 〈베이커리〉 지면을 통해 1년 여 동안 매달 빠짐없이 제과업계 동료와 후배들에게 기술을 전수했던 내용이 토대가 돼 이뤄진 결실입니다. 이처럼 설탕공예에 대한 그의 뜨거운 열정과 쉼 없는 노력은 우리나라를 넘어 세계 제과인들의 찬사를 이끌어내고 있습니다. 정영택 원장은 불모지나 다름없던 우리나라에 '설탕공예'의 꽃이 활짝 피어나게 한 주인공일 뿐만 아니라, 더 나아가 세계의 설탕공예 기술을 재정립하고 있는 한국의 당당한 제과인입니다. 정영택 원장의 노하우가 살아 숨쉬는 〈정영택의 설탕공예 ABC〉가 그의 손에서 피어나는 영롱한 설탕 꽃처럼 여러 가지 어려움으로 인해 침체된 제과업계와 제과인들에게 활력소가 되기를 바랍니다.

(사)대한제과협회 기술지도위원장 홍 종 흔

기초 튼튼한 설탕공예 전문가

설탕의 달콤함은 세상 사람들에게 무한한 즐거움과 행복을 가져다 줍니다. 설탕은 기원전 400년 경 인도사람들에 의해 처음 만들어진 이래 줄곧 없어서는 안 될 중요한 먹을거리로 이어져 왔습니다. 그런데 어느덧 사람들은 설탕에서 단순한 식재료가 아닌 마음을 감동시키는 능력을 찾게 됐습니다. 그것이 바로 찬란한 예술로 다시 꽃피어난 설탕이고, 설탕공예만이 지닐 수 있는 참된 매력입니다.

2005년 (사)대한제과협회 홍종흔 기술지도위원장과 함께 〈챔피언에게 배우는 설탕공예〉라는 책을 펴낼 때만해도 사람들이 과연 '설탕공예'라는 지금껏 듣도 보도 못한 예술 분야에 관심을 갖게 될 지는 책의 저자인 저로서도 의문이었습니다. 그도 그럴 것이 당시만 해도 제가 만든 설탕공예 작품 앞에 서서 '이게 도대체 무엇으로 만든 것일까? 고개를 갸웃거리는 사람들이 대부분이었기 때문입니다.

하지만 불과 몇 년 새 설탕공예를 둘러싼 상황은 180도 달라졌다 해도 과언이 아닙니다. 반짝반짝 빛을 발하는 설탕 장미꽃, 유리알처럼 맑은 설탕 파도 앞에서 이제 사람들은 '저것이 설탕공예야'라고 자신 있게 이야기할 정도로 설탕공예는 어느덧 대중화의 길에 들어섰습니다. 설탕공예를 처음 접한 순간부터 지금 이 순간까지 오로지 설탕공예 한 길만을 생각해온 저로서는 지금의 대중적인 인기가 그저 기쁘고 고마울 따름입니다. 저를 포함해 국내 설탕공예 저변 확대에 끊임없이 애써온 우리 제과인들의 앞으로의 소임은 어렵게 얻은 대중의 사랑과 관심이 '반짝 인기'에 그치지 않고 더욱 뿌리 깊이 이어질 수 있도록 노력하는 일입니다. 이는 우리 제과인들의 기술 발전에 대한 노력과 열정이 있어야 가능합니다.

설탕공예는 이제 더 이상 제과인들만의 숨은 기술이 아닌 많은 사람들로부터 사랑받는 열린 기술로 자리 잡게 됐습니다. 지난 3년 간 설탕공예전문학원을 운영하면서, 다른 어느 공예 못지않게 훌륭하고 아름다운 설탕공예를 알리기 위해 대중과 만날 수 있는 곳이라면 어디든지 달려갔습니다. 특히 공예전문가들의 축제라 할 수 있는 '전국공예대전'에 출품해 수많은 예술가들로부터 뜨거운 관심과 호응을 얻게 되면서 설탕공예의 무한한 발전 가능성을 다시 한 번 확신하기도 했습니다.

아무리 값비싼 보석이라도 원석의 상태로 묻혀 있을 때 그 가치를 알아볼 사람은 없습니다. 보석은 사람의 손에 의해 캐내어지고 훌륭한 기술자에 의해 여러 차례 가다듬어지고 나서야 비로소 그 아름다움을 빛낼 수 있습니다. 신이 내린 훌륭한 식재료 '설탕'이 우리의 손을 거쳐 눈부시게 아름다운 예술작품으로 승화될 때 그 어느 것보다 가치 있고 귀한 '보석'으로 사랑받게 될 것입니다.

설탕공예는 마음만 먹는다고 해서 저절로 익혀지는 기술은 아닙니다. 손에 수십 개 물집이 잡히고 온 몸이 땀에 젖을 정도로 부단한 노력을 필요로 하는 어려운 기술입니다. 그렇다고 해서 지레 설탕공예를 포기할 필요는 없습니다. 기술은 거짓말을 하지 않습니다. 반드시 흘린 땀만큼의 대가를 받을 수 있는 것이 기술이고, 바로 설탕공예입니다.

이번에 소개되는 〈정영택의 설탕공예 ABC〉는 여러분이 설탕공예를 보다 쉽고 체계적인 방법으로 습득할 수 있도록 도와 드릴 것입니다. 주로 고난이도의 작품 위주로 구성된 〈챔피언에게 배우는 설탕공예〉와 달리 설탕공예에 필요한 재료와 도구의 이해를 비롯해 가장 기초적인 기술부터 차근차근 체계적으로 배울 수 있도록 구성이 되어 있으므로, 한 장 한 장 넘기면서 따라만 하시면 설탕공예의 기본 기술을 하나하나 다지고 익힐 수 있습니다. 〈정영택의 설탕공예 ABC〉를 통해 설탕공예에 관심 있는 많은 분들이 기초가 튼튼한 '전문가'로 거듭날 수 있기를 바래봅니다.

그동안 설탕공예가 지금과 같은 발전을 이룰 수 있도록 도움을 주신 대한제과 협회장님을 비롯해 여러 제과명장님들과 선배님들에게 이번 출간을 빌어 다시 한 번 깊은 감사의 뜻을 전합니다. 그리고 지금까지 그래왔듯이 국내 설탕공예 기술의 저변을 확대하고 실력 있는 설탕공예 전문가를 양성하기 위해 앞으로도 최선을 다하겠습니다. 여러분을 설탕공예의 영롱한 매력 속으로 초대합니다.

정영택 아트스쿨 원장 *정영택*

Contents

Section_03 설탕공예 작품 만들기

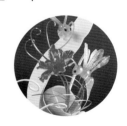

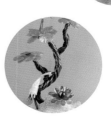

Section
‾
0
1

설탕공예를 위한 기초지식

설탕공예 입문을 위해 반드시 알아야 할 이모저모를 담았다. 설탕 공예 재료와 도구, 설탕
공예 바탕 작업인 설탕 끓이기, 반죽하기, 보관하기, 재사용하기...등등
초보자도 쉽게 이해하도록 사진과 글을 적절히 배치하였다.

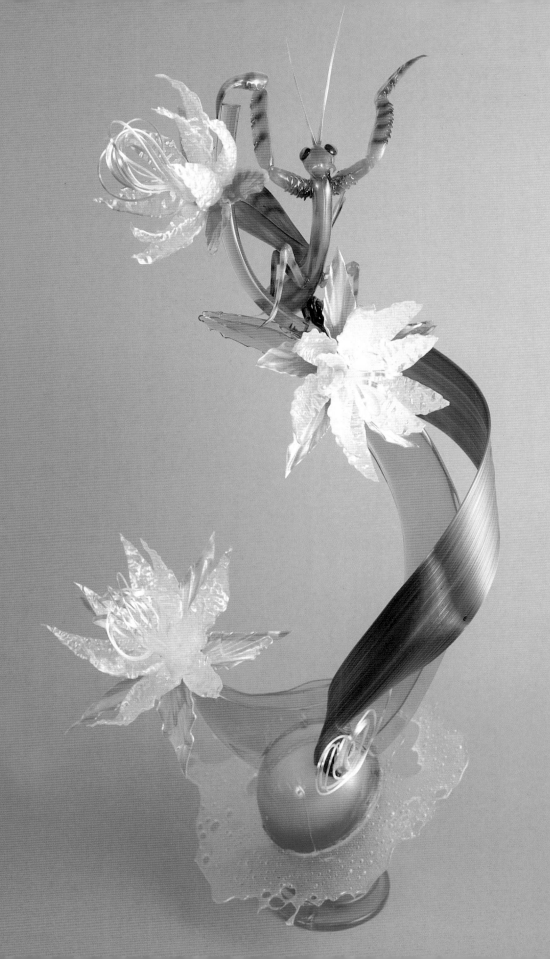

설탕 반죽하기

재료_ 설탕 1,000g 물 300g 물엿 150g 주석영 0.5g
*물엿은 글루코오스로 대체 가능하다.

1. 끓인 설탕을 실팻 위에 붓는다. 〈사진 1〉
2. 실팻 위에 부은 설탕 시럽은 가장자리부터 굳기 시작하기 때문에 굳기 전에 안으로 말아 넣어 준다. 〈사진 2, 3〉
- 가장자리가 완전히 굳은 다음 섞게 되면 나중에 결정이 남게 된다.
3. 가장자리를 계속 안으로 말아 설탕 반죽이 뭉쳐지면 바닥에 닿는 면이 식기 때문에 뒤집어 접으면서 치대는 과정을 반복해서 고르게 식히며 반죽을 뭉친다.
 〈사진 4〉
4. 반죽이 어느 정도 식으면 원하는 모양을 만들어 사용한다.
 〈사진 5, 6〉

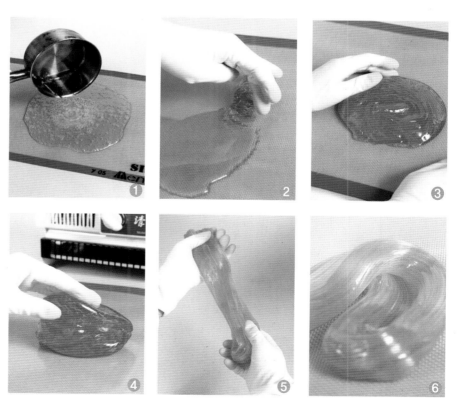

설탕 반죽 보관하기 & 다시 쓰기

1. 실팻 위에 쇠막대 4개로 직사각형을 만들어 끓인 설탕 시럽을 부어준다.
〈사진 1〉

2. 겉면만 살짝 굳었을 때 차가운 스크레이퍼로 자국을 내준다.
〈사진 2〉

- 스크레이퍼로 자국을 낼 때는 빠른 속도로 작업해야 설탕이 스크레이퍼에 달라붙지 않는다.

3. 설탕 반죽이 식으면 부러뜨려 조각을 낸다. 〈사진 3〉

4. 밀폐용기에 방습제(실리카겔)를 넣고 종이 한 장을 깐 다음 설탕 조각을 넣어 보관한다. 〈사진 4〉

5. 보관한 설탕을 다시 쓸 때는 설탕 조각을 실팻 위에 올려 전자레인지에 넣고 완전히 녹인다. 〈사진 5〉

- 완전히 녹여서 사용해야 결정이 생기지 않는다.

6. 실팻 위에 올려 힘 있게 치대서 사용한다. 〈사진 6〉

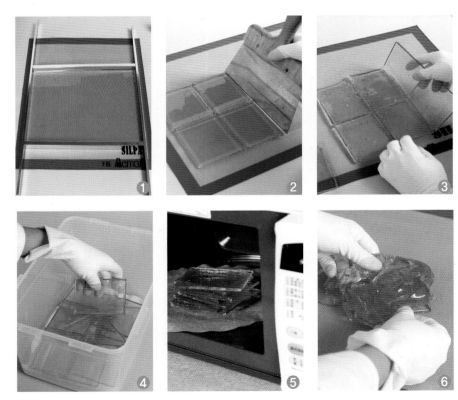

이것만은 No!! No!!

결정이 생긴 반죽

반죽에 결정이 생기는 경우

주석영을 안 넣었어요.

냄비 가장 자리에 붓질하는 것을 깜박 잊었어요.

반죽의 가장자리가 굳어버렸어요!!

결정이 생기면 아무리 작업을 잘 해도 매끄럽게 나오지 않고
구멍이 송송 뚫린 것 같은 표면을 보이며 광택도 떨어진다.

결정 없는 반죽

결정이 없이 매끈한 경우

반죽에 주석영을 지켜 넣었다.

냄비 가장자리에 튄 시럽을 젖은 붓으로 닦아냈다.

가장자리가 굳기 전에 반죽을 치댔다.

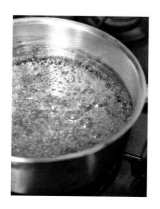

설탕을 너무 오래 끓였어요!!

설탕은 조금만 온도를 넘기면 빠르게 캐러멜화돼 갈색으로
변한다. 한 순간 방심하면 투명하고 윤기 있는 설탕과는 영
원히 이별이다.

〈사진 왼쪽〉

설탕을 덜 끓였어요!!

설탕을 덜 끓인 경우에는 모양을 유지하는 힘이 부족해서 작
품을 만들어 놓으면 쉽게 구부러지거나 무너진다.

〈사진 오른쪽〉

설탕공예의 영롱함 이소말트

이소말트는 설탕을 이루는 원료 가운데 하나로 칼로리와 감미도가 낮아 설탕 대체물질로 종종 사용된다. 수분을 끌어당기는 정도가 덜하고 열과 산에 강한 이소말트는 갈변현상이 없어 코팅 등 가공하기가 편해 사탕, 초콜릿, 껌 등 제과제빵 분야에 널리 쓰인다. 설탕공예에서는 투명한 느낌을 살리거나 원하는 색상을 표현하거나 할 때 갈변현상이 없는 이소말트를 사용한다.

1. 깨끗한 냄비에 사용할 만큼의 이소말트를 넣고 끓여준다. 〈사진 1〉

2. 서서히 저으면서 녹을 때까지 끓여 실팻에 부어 반죽해서 사용하거나 틀에 부어 사용한다. 〈사진 2〉

3. 설탕과 이소말트의 투명성은 원형구를 만들어 비교해보면 차이가 확실히 드러난다.

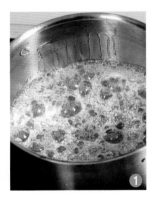

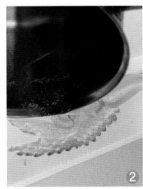

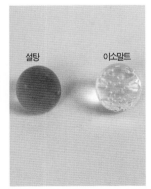

Pastillage

파스티야주

파스티야주는 분당에 젤라틴 등을 넣어 만든 흰색의 반죽이다. 설탕공예에서 하얀색 장식으로 사용하기도 하고 파스티야주만으로도 작품을 만들 수도 있다. 파스티야주 반죽은 빨리 굳어버리기 때문에 빠른 시간 안에 작업을 끝내야 하며 사용하기 바로 전에 반죽을 만들어 쓰는 것이 좋다. 작품을 만들 때는 하루 전날 파스티야주 장식물들을 만들어 충분히 말린 다음 사용해야 튼튼한 작품이 만들어진다.

1. 레몬주스와 물을 혼합하고 판젤라틴을 넣어 불려둔다. 〈사진 1〉

2. ①을 전자렌지에 넣어 완전히 녹을 때까지 돌린다.

3. 믹싱볼에 분당을 넣고 ②를 넣어 저속으로 믹싱하다 뭉치기 시작하면 중속으로 돌려준다. 〈사진 2〉

- 상태에 따라 반죽이 질면 분당을 더 넣고, 되면 물을 더 넣어 맞춰준다.

- 돌리면 돌릴수록 반죽 빛깔이 더 하얘지고 가벼워진다.

4. 믹싱볼에서 꺼내 표면이 매끈해질 때까지 손으로 뭉쳐준다. 〈사진 3〉

5. 반죽으로 바로 여러 가지 모양을 만들어 사용한다.

Section 02

설탕공예 기법 따라잡기

설탕 공예 작품을 만들기 위한 기본 기술을 소개한다.
붓기(쉬크르 꿀레) I, II, 당기기(쉬크르 티레), 불기(쉬크르 수플레) 등
설탕을 요리하는 방법에 따라 다양한 모양과 느낌의 조형들이 탄생한다.

붓기 기법 Sucre Coulé Ⅰ

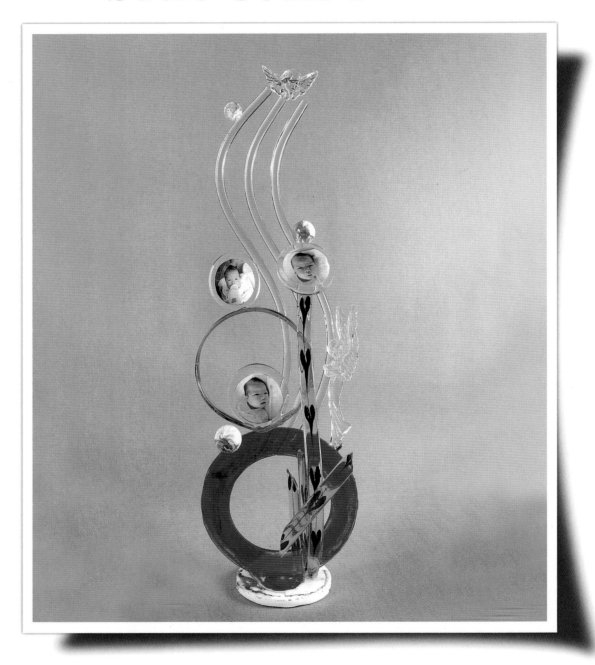

설탕공예의 기본 기법 중 하나인 '쉬크르 꿀레(Sucre Coulé)'는 설탕 시럽을 여러 가지 틀에 부어 모양을 표현하는 방법이다. '쉬크르 꿀레'는 작품을 이루는 중요한 뼈대 역할을 할 뿐 아니라 여러 가지로 응용한 구성요소로 활용 범위가 매우 넓다. 이번 섹션에서는 '쉬크르 꿀레' 기법을 이용한 간단한 작품을 통해 기법을 익혀본다.

막대 모양

1. 비닐판을 깔고 사각봉으로 긴 막대 모양이 3개가 나오도록 틀을 만들어준다. 〈사진 1〉
2. 끓인 설탕 시럽을 가장자리에 닿지 않도록 가운데부터 천천히 부어준다. 〈사진 2〉
 - 설탕 시럽이 가장자리에 묻지 않아야 모양이 잘 나온다.
3. 색소를 드문드문 떨어뜨리고 색소 떨어뜨린 곳 가운데를 이쑤시개로 그어준다. 〈사진 3, 4〉
4. ③이 완전히 식지 않았을 때 쇠막대를 조심스럽게 분리해 떼어낸다. 〈사진 5〉
5. 식기 전에 곡선, 원형, 부러진 모양으로 가다듬어 완전히 식힌다. 〈사진 6, 7〉

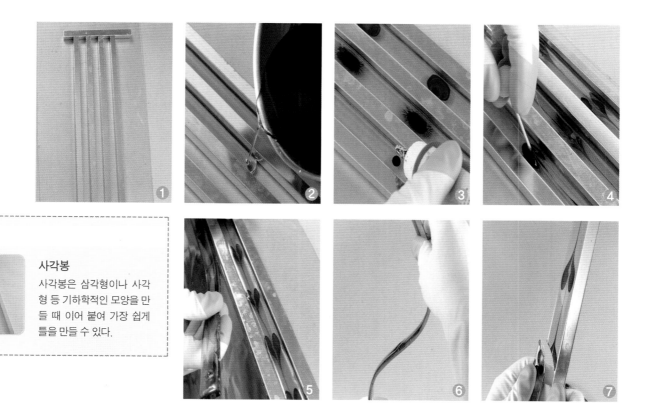

Tip

사각봉

사각봉은 삼각형이나 사각형 등 기하학적인 모양을 만들 때 이어 붙여 가장 쉽게 틀을 만들 수 있다.

물결 모양

1. 비닐 호스를 적당한 크기로 잘라 실리콘으로 한쪽입구를 막아둔다.

2. 끓인 이소말트 시럽을 중간에 공기가 들어가지 않도록 비닐 호스에 천천히 부어 입구에 실리콘으로 막을 정도의 공간만 남기고 채운다.
〈사진 1〉

3. 실리콘으로 입구를 막고 식기 전에 호스를 곡선 모양으로 잡아서 완전히 굳힌 다음 칼로 호스를 잘라내며 조심스럽게 벗겨낸다.
〈사진 2, 3, 4〉

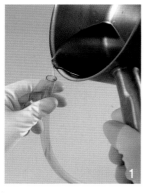

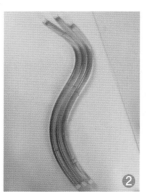

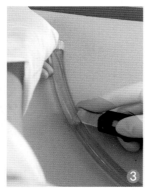

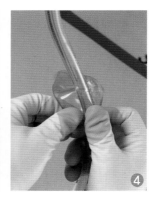

Tip

비닐 호스

다양한 곡선을 표현할 때는 호스를 사용하면 편하다. 호스는 굵기에 따라 다양한 두께의 둥근 원형을 만들어 낼 수 있다. 설탕공예에서는 호스를 잘라서 설탕막대를 꺼내는 일회용으로 사용하기 때문에 일반 비닐 호스를 사용하면 된다.

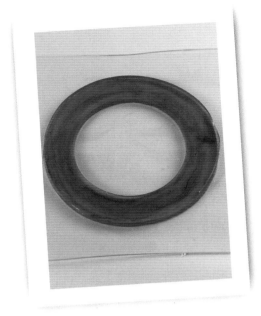

원형 고리

1. 두꺼운 비닐판 위에 실리콘으로 만든 둥근 틀을 올려 준비한다.
2. 설탕을 165℃까지 끓인 다음 불에서 내려 붉은색 색소를 넣고 흔들어 준다. 〈사진 1〉
3. 틀 가장자리에 묻지 않도록 설탕시럽을 가운데 부분부터 원을 따라 천천히 붓는다. 〈사진 2〉
4. 표면이 굳으면 틀을 떼어내고 잠시 식힌 후에 실팻 위에 뒤집어 완전히 식힌다. 〈사진 3, 4〉
- 완전히 식기 전에 틀에 떼내야 깨질 염려가 없다.

Tip

모양 틀
원형 틀은 실리콘으로 만들어 사용하거나 기존의 세르클을 이용하면 된다. 실리콘 틀은 가장자리가 불투명하게 나오지만 잘 떼어지는 장점이 있고 세르클은 가장자리가 매끄럽게 나오지만 떼어내면서 부서질 위험이 있다.

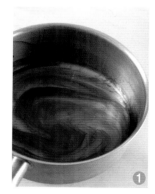

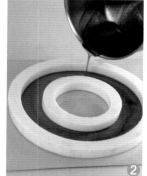

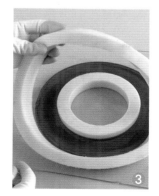

마블 원형

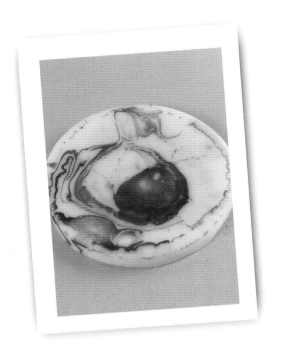

1. 끓인 이소말트 시럽에 티탄옥시드를 한방울 떨어뜨리고 흔들어준다. 〈사진 1, 2〉
2. ①과 같은 방법으로 2~3번 반복하고 빨간색 색소를 드문드문 떨어뜨려 살짝만 흔들어 섞는다. 〈사진 3〉
3. 마블모양이 되면 틀에 조심히 부어 표면이 굳으면 틀을 떼어내 잠시 식힌다. 〈사진 4, 5〉
4. 실팻 위에 뒤집어 비닐판을 떼내고 완전히 식힌다. 〈사진 6〉

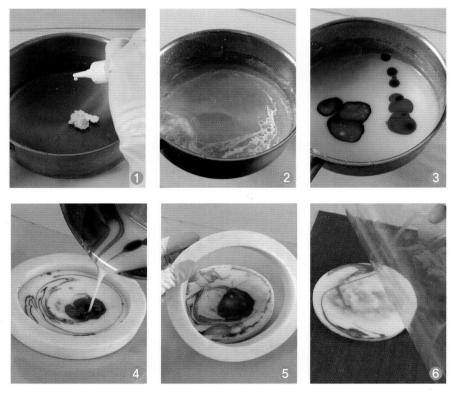

Tip

티탄옥시드

마블 무늬를 만드는 데 필요한 재료인 티탄옥시드는 설탕공예에서 하얀색을 표현하는데 많이 사용하는 재료로 티탄과 물을 2 : 1로 섞은 것이다.

원형 사진

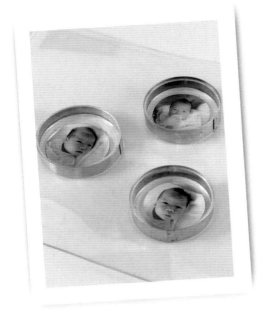

1. 둥근 원형 틀이나 세르클 안쪽에 종이를 먼저 대고 비닐판을 덧대 준다. 〈사진 1, 2〉
 - 뜨거운 이소말트 시럽에 닿으면 비닐판이 틀에 붙어버리기 때문에 종이를 사이 에 끼워준다.

2. 틀에 끓인 이소말트 시럽을 얇게 채우고 사진을 넣은 다음 윗면이 전부 덮일 정도로 넣어 굳힌다. 〈사진 3, 4〉
 - 설탕 시럽이 가장자리에 묻지 않아야 모양이 잘 나온다.

3. 완전히 굳으면 틀에서 살짝 꺼내고 비닐판을 떼어낸다. 〈사진 5, 6〉

Tip

원형 몰드
원형 몰드 안쪽에 종이를 두르고 비닐핀을 덧댄 다음 설탕 시럽을 부어야 틀에서 빼낼 때 깨지지 않는다.

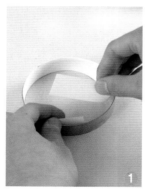

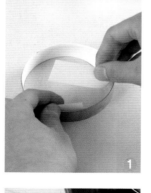

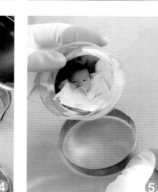

천사 모양

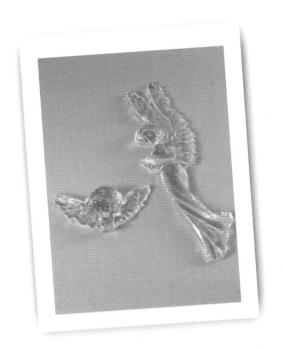

1. 천사 모양을 새긴 실리콘 몰드에 끓인 이소말트 시럽을 천천히 붓는다. 〈사진 1, 2〉

- 틀에 시럽을 부을 때는 틀의 세세한 곳까지 이소말트 시럽이 차도록 천천히 꼼꼼하게 부어야 한다.

2. 식기 전에 틀에서 꺼내고 완전히 식으면 윗면을 토치로 그을려 투명하게 만든다. 〈사진 3, 4〉

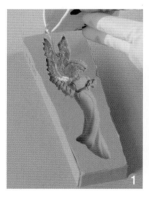
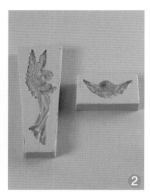

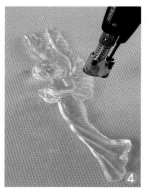

Tip

천사 모양 몰드

천사 모양을 본 뜬 실리콘 몰드이다. 천사 모양뿐 아니라 다양한 모양의 몰드가 시중에 나와 있어 자신이 원하는 디자인을 사용하면 된다. 독특한 모양이 필요할 때는 실리콘으로 직접 몰드를 떠서 사용할 수 있다.

구슬

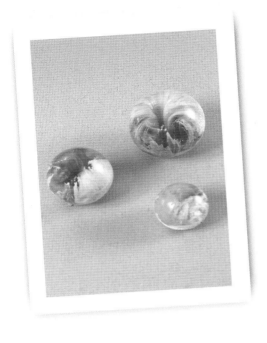

1. 구 몰드를 테이프로 고정시키고 끓인 이소말트 시럽을 천천히 부어 1/2 정도 채운다. 〈사진 1〉
2. 구 몰드 안의 이소말트 시럽이 약간 굳으면 티탄옥시드 2방울을 떨어 뜨린다. 〈사진 2〉
- 구 안의 이소말트가 표피를 형성할 정도로 굳은 후에 티탄옥시드를 넣어야 기하 학적인 모양이 잘 만들어진다.
3. 종이컵에 파란색 색소 7방울을 넣고 남은 이소말트 시럽을 부어 흔들 어 섞는다. 〈사진 3, 4〉
4. ③을 2~3분 정도 식히고 종이컵에 든 파란색 이소말트 시럽을 높이 들어 구 몰드 안으로 천천히 붓는다. 〈사진 5〉
- 구 안의 이소말트가 식지 않은 상태에서 다시 이소말트 시럽을 넣으면 부글부글 끓으면서 넘치기 때문에 식힌 다음 넣는다. 이소말트 시럽을 높은 곳에서 떨어 뜨려야 중력에 의해 안의 내용물이 섞이게 된다.
5. 완전히 굳으면 틀을 고정시킨 테이프를 떼내고 천천히 꺼낸다. 〈사진 6〉
6. 원형 틀 입구 부분을 가위로 잘라내고 토치로 살짝 그을려 투명하게 만들어 준다. 〈사진 7, 8〉

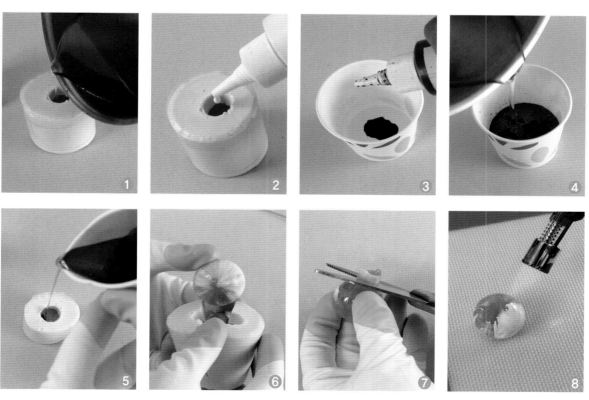

마무리하기

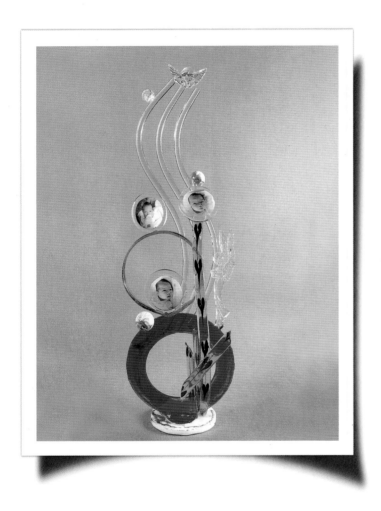

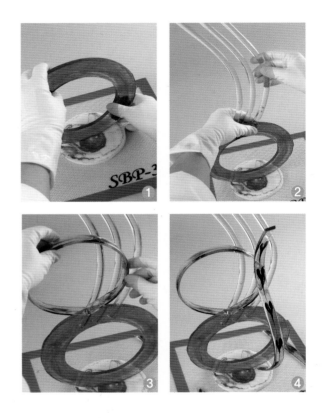

1. '마블 원형'을 받침대로 놓고 '마블 원형'과 '원형 고리'가 만나는
 부분을 토치로 살짝 녹여 붙인다. 〈사진 1〉

2. 원형 고리가 단단하게 붙으면 '물결 모양' 아래쪽을 토치로 녹여 '원
 형 고리' 뒤쪽에 3개를 나란히 붙여준다. 〈사진 2〉

3. '막대 원형'을 '원형 고리' 위에 붙여주고 앞에 '막대 곡선'을 붙여
 준다. 〈사진 3, 4〉

4. '원형 사진'을 '막대 원형' 안에 붙이고, '부러진 막대 모양'을 '막대
 곡선'의 앞, 뒤쪽에 차례대로 붙인다. 〈사진 5, 6〉
5. '원형 사진'을 군데군데 붙여주고 '물결 모양' 위에 '천사 모양' 작은
 것을 붙인다. 〈사진 7, 8〉
6. '천사 모양' 큰 것은 '부러진 막대 모양' 위에 붙이고 '구슬'을 군데
 군데 붙인다. 〈사진 9, 10〉

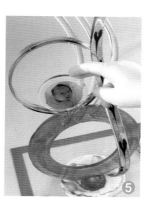
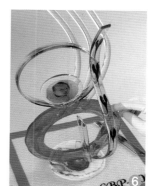

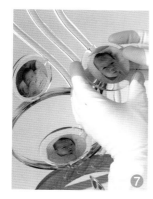
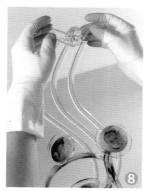
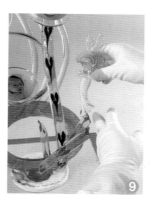
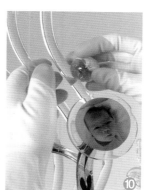

붓기 기법 Sucre Coulé II

설탕 시럽을 부어 여러가지 모양을 표현하는 방법인 '쉬크르 꿀레(Sucre Coulé)'는 주로 틀에 부어 사용하지만 틀 없이 여러 가지 방식으로 새로운 형태를 만들어 내기도 한다. 틀없이 만드는 쉬크르 꿀레는 몰드를 사용할 때와 달리 불규칙적인 특이한 모양으로 작품의 활력을 주는 장식용으로 많이 사용된다. 이번 섹션에서는 틀 없이 만들 수 있는 다양한 '쉬크르 꿀레' 기법들을 자세히 정리해 본다.

거품 기법

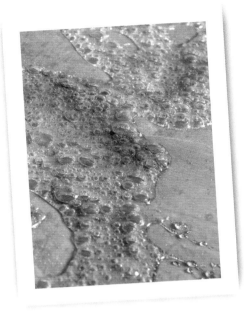

1. 끓인 설탕 시럽에 원하는 색을 넣고 섞어준다. 〈사진 1〉

2. 파라핀 처리가 된 종이나 알코올을 뿌린 실팻 위에 식기 전에 빨리 부어
준다. 〈사진 2, 3〉

3. 선풍기를 이용해서 빨리 식히고 완전히 식은 후 원하는 곳에 사용한다.
〈사진 4〉

Tip

쉬크르 불레(Sucre Bullé)라고 불리는 거품 기법은 주로 꽃 장식
이나 신비스러운 느낌을 전할 때 많이 사용된다. 거품 기법은 얇
고 기공이 많아 마치 거품 같은 느낌이 난다. 파라핀 처리가 된
종이나 알코올을 뿌린 부드러운 실리콘 패드에 설탕 시럽을 부어
화학 반응을 통해서 기공을 만들어 낸다. 설탕 시럽이 뜨거울 때
작업을 해야 거품 모양이 잘 나타나며 적은 양의 설탕시럽을 이
용해 얇고 기공을 많이 만드는 것이 기술이다.

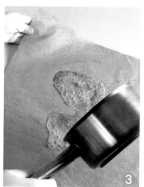

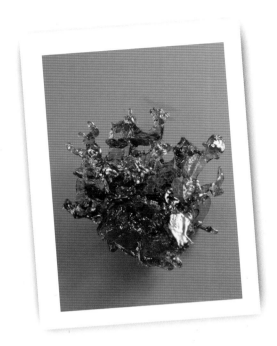

얼음 기법 I

1. 설탕 시럽을 100℃까지 식혀 걸쭉하게 흐를 정도가 되면 얼음 위에 붓는다. 〈사진 1〉
2. 원하는 크기에 따라 천천히 움직이면서 부어주며, 한군데가 두껍지 않게 조절한다. 〈사진 2, 3〉
3. 얼음 안에서 바로 꺼내고 체 위에 올려, 사이사이 끼어있는 얼음을 전부 제거한다. 〈사진 4, 5, 6〉
4. 체에 올려 물을 빼고 약한 설탕공예 램프 불빛 아래 두어 수분을 완전히 제거한다. 〈사진 7, 8〉

Tip

얼음 기법은 분화구의 불규칙적인 모양에서 쉬크르 에립시옹(Sucre Eruption)이라고 불린다. 설탕 시럽을 얼음에 떨어뜨려서 만드는 방법으로 불규칙적인 모양과 보석같은 투명함이 함께 전달되는 독특한 느낌이 난다. 설탕 시럽을 얼음에 부을 때 시럽이 뜨거우면 얼음이 녹아 설탕시럽이 깊이 스며들어 날카롭게 표현된다. 시럽을 식혀서 걸쭉한 설탕 시럽을 부으면 둥글둥글한 느낌으로 표현된다.

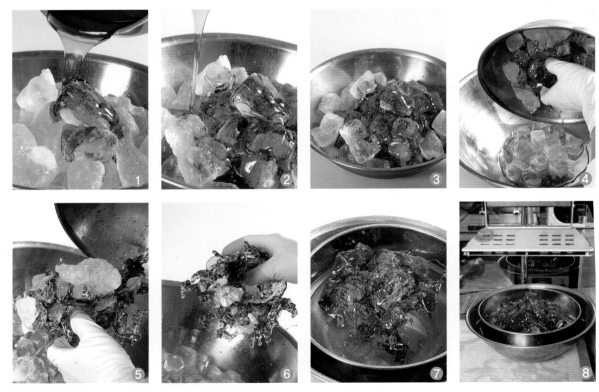

얼음 기법 II

실타래 모양

1. 걸쭉하게 식힌 설탕 시럽을 차가운 물에 천천히 원을 그리듯 펼쳐서 부어주면 모양이 형성된다. 〈사진 1, 2〉

2. 바로 물에서 건져내 물기를 빼고 약한 설탕공예 램프 불빛 아래에서 수분을 제거한다. 〈사진 3〉

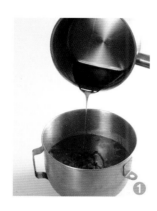 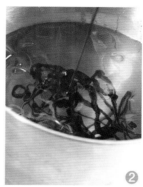 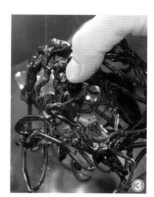

뭉친 실타래 모양

1. 식힌 설탕 시럽을 높은 곳에서 많이 움직이지 않고 천천히 부어준다. 〈사진 1, 2〉

2. 바로 물에서 건져내 물기를 빼고 약한 설탕공예 램프 불빛 아래에서 수분을 제거한다. 〈사진 3〉

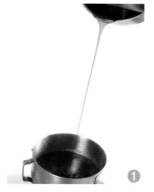 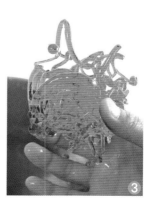

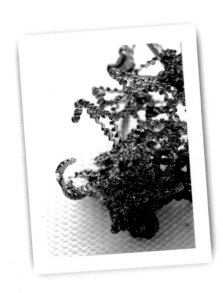

스크래치 모양

1. 걸쭉한 정도로 식힌 설탕 시럽을 가늘게 같은 위치에서 천천히 부어
준다. 〈사진 1, 2〉

2. 바로 물에서 건져내 물기를 빼고 약한 설탕공에 램프 불빛 아래에서
수분을 제거한다. 〈사진 3〉

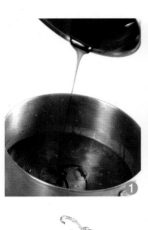

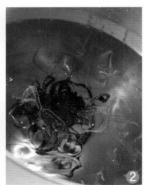

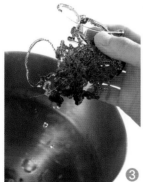

깨기 기법

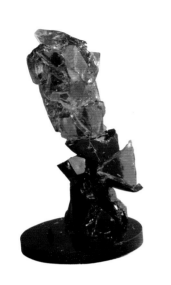

1. 두껍게 부어 완전히 식힌 설탕 덩어리의 가운데를 사각봉으로 내리쳐 서 부순다. 〈사진 1, 2〉
2. 군데군데 크기를 달리해 사각봉으로 부숴 불규칙한 모양을 만들어 준다. 〈사진 3〉
3. 원하는 부분에 조각의 모양이 잘 나타날 수 있게 붙여 사용한다. 〈사진 4〉

Tip

투명하게 굳힌 설탕 덩어리가 부서지면서 생기는 여러 가지 모양을 이어 붙여 연출하는 기법이다. 깨진 조각들이 다이아몬드처럼 반짝이는 모습 때문에 쉬크르 디아망 (Sucre Diamant) 혹은 쉬크르 에클레(Sucre Eclat)라고 한다. 깨기 기법을 사용할 때는 설탕 덩어리의 굵기가 어느 정도는 돼야 부서진 단면이 잘 나타나 표현하기 쉽다. 설탕 덩어리는 완전히 잘 식혀야 잘 부서지고 부서진 단면도 멋지게 나온다. 또 아주 어두운 색은 깨진 단면에서 빛이 투과돼 반짝거리는 느낌이 잘 살지 않기 때문에 되도록 피하는 것이 좋다.

설탕코팅 기법

1. 설탕을 철판 위에 평평하게 깔아준다. 〈사진 1〉
2. 설탕에 원하는 모양으로 손이나 틀 등으로 자국을 내준다.
3. 걸쭉하게 식은 설탕 시럽에 색소를 넣어 살짝 섞는다. 〈사진 2〉
4. ②의 모양을 따라 설탕 시럽을 천천히 붓고 식으면 떼어내 사용한다.
 〈사진 3, 4〉

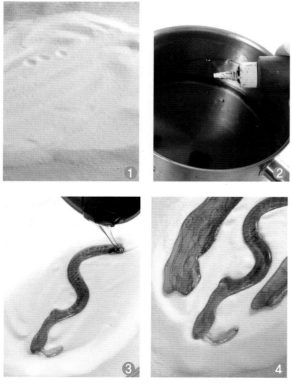

Tip

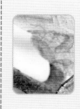
평평하게 만들어 놓은 설탕 가루에 설탕 시럽을 부어서 만드는 방법이다. 한쪽은 투명한 느낌이 한쪽은 설탕가루 입자가 묻혀져 불투명하고 거친 느낌이 공존한다. 설탕 가루에 붓는 설탕 시럽이 너무 뜨거우면 설탕 가루가 녹아서 깔끔하게 묻지 않기 때문에 주의한다. 작품에 전체적으로 사용하기 보다는 특정 부위에 독특함을 나타내고 싶을 때 활용한다.

쿠킹호일 기법

1. 쿠킹호일을 원하는 크기만큼 자르고 손으로 뭉쳐 구김을 만든다. 〈사진 1〉

2. 쿠킹호일을 다시 펼친 위에 끓인 설탕 시럽을 원하는 모양으로 붓는다. 〈사진 2〉

3. 가장자리가 식으면 시럽이 굳은 선을 따라 남은 쿠킹호일을 가위로 잘라낸다. 〈사진 3〉

4. 완전히 식기 전에 원하는 모양에 따라 구부려 주고 선풍기를 이용해 빨리 식힌다. 〈사진 4〉

Tip

설탕시럽과 쿠킹호일을 함께 쓰는 쿠킹호일 기법은 구겨진 쿠킹호일에 설탕 시럽을 부어 쿠킹호일의 무늬와 은색이 아래쪽에 반사되면서 신비로운 느낌을 전한다. 쿠킹호일은 구겨서 사용해야 설탕 시럽을 부어도 무늬가 잘 나타난다. 쿠킹호일과 함께 사용하기 때문에 가장자리를 잘 다듬어주어야 멋진 장식물이 나온다.

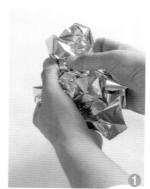

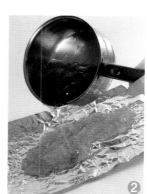

이소말트 기법

1. 이소말트를 냄비에 조금 넣어 녹을 때까지 끓인다. 〈사진 1〉
2. 녹은 이소말트 안에 다시 이소말트를 넣고 저어 뭉쳐준다. 〈사진 2〉
3. 조금씩 손으로 떼어 원하는 모양으로 만들어준다. 〈사진 3, 4〉

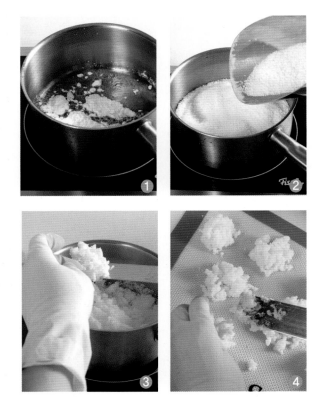

Tip

이소말트를 녹인 것에 다시 이소말트를 넣고 바로 섞어 만드는 방법이다. 이소말트 뭉침기법은 보슬보슬한 하얀색 이소말트가 잘 살아있어 암석이나 산호의 느낌 등 자연스러운 바다의 분위기를 낼 때 많이 사용되는 장식물이다. 손으로 자연스럽게 뭉쳐 만들기 때문에 원하는 모양이나 크기대로 만들어 사용하면 된다.

마무리하기

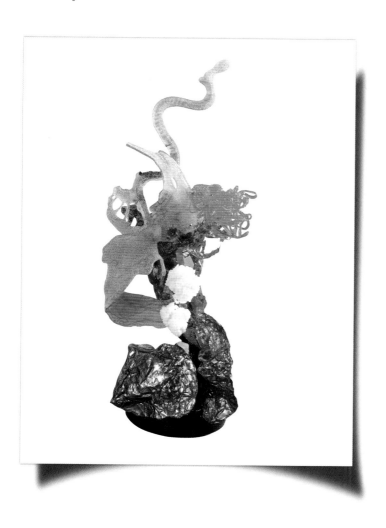

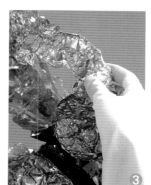

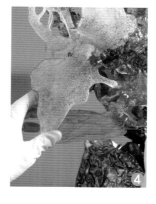

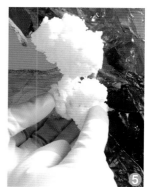

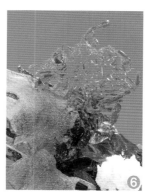

1. '깨기 기법'으로 만든 조각장식을 둥근 원형판에 수직으로 올려서 붙인다.

2. 윗쪽에 '얼음 기법 I'로 만든 산호장식을 붙여준다. 〈사진 1〉

3. 아래쪽 원형판 왼쪽과 오른쪽에 '쿠킹호일 기법'으로 만든 장식물을 붙여준다. 〈사진 2, 3〉

4. 조각 장식으로 만든 기둥 중앙에 전체적으로 감싸듯 '설탕가루 코팅기법'으로 만든 장식물을 붙여준다. 〈사진 4〉

5. '설탕가루 코팅기법' 장식물이 붙은 끝 쪽에 '이소말트 뭉침 기법'으로 만든 장식을 붙여준다. 〈사진 5〉

6. 산호 장식 왼쪽 끝에 '얼음 기법 II'로 만든 실타래를 붙여준다. 〈사진 6〉

당기기 기법 # Sucre Tiré

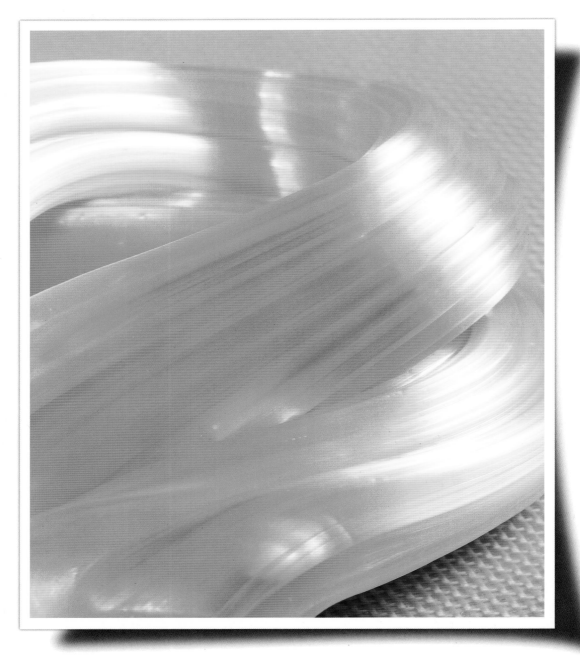

'쉬크레 티레'(Sucre Tiré)는 '잡아당기다'라는 뜻의 티레('Tiret')에서 파생된 단어로 '잡아당긴 설탕'이라는 뜻의 당기기 기법을 말한다. 쉬크르 티레는 설탕 반죽을 반복적으로 당기는 과정을 통해 설탕 반죽에 반짝거리는 광택이 나게 하는 기법으로 설탕공예에서 꽃, 잎사귀, 줄기, 날개 등을 만들 때 주로 사용되며 작품에 기술적이고 화려한 데코레이션 효과를 준다.

꽃잎 2

 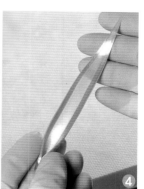

1. 흰색 반죽 위에 붉은 색 설탕 반죽을 조금 얹어놓고 좌우로 당긴 다음 앞으로 당겨 펴준다. 〈사진 1, 2, 3〉
2. 엄지 손가락을 이용해 앞으로 잡아당겨 길고 가는 꽃잎 모양으로 떼어낸 다음 아래쪽은 안으로 말아주고 위쪽은 뒤쪽으로 구부려준다. 〈사진 4〉

마무리

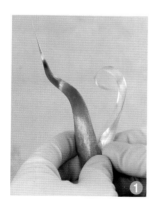 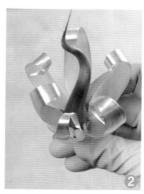 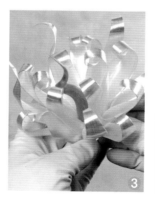 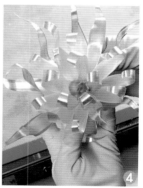

1. '꽃수술' 에 윗부분을 안으로 말아놓은 '꽃잎 1' 을 촘촘하게 돌려가며 붙인다. 〈사진 1, 2〉
2. 3가지로 만들어 놓은 '꽃잎 1' 을 사이사이에 보이도록 돌려가며 붙인다. 〈사진 3〉
3. '꽃잎 2' 를 ②의 꽃잎 사이사이 돌려가며 붙여준다. 〈사진 4〉

La Rose

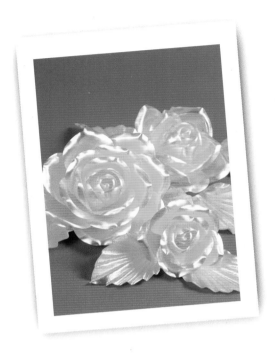

장미꽃은 쉬크르 티레로 만들 수 있는 가장 기본적인 장식물이면서 자주 사용되는 아이템이다. 어떤 주제와도 잘 어울려 데코레이션용으로 많이 사용되며 꽃잎의 개수나 스타일에 따라서 분위기가 사뭇 달라지고 난이도 높은 테크닉을 선보일 수 있어 기본 스타일에서 여러 방법으로 변형을 준다.

장미꽃을 구성하는 꽃잎이 15개 정도가 되면 일반적으로 무난한 작품을 만들 수 있고 꽃잎이 30개 정도면 예술적으로 화려한 장미꽃을 완성할 수 있다. 가운데 꽃봉오리를 촘촘하게 잘 말아주고 바깥쪽 꽃잎을 보기 좋게 여유를 두어 붙이는 것이 포인트이다.

장미 봉오리

 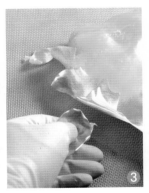 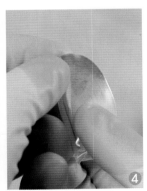

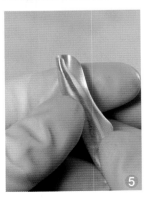

1. 설탕 덩어리 가장자리를 양손 엄지손가락으로 밀어 양쪽으로 잡아당겨 얇게 편다. 〈사진 1〉
2. 얇게 펴진 설탕 덩어리가 더 얇게 되도록 엄지를 이용해서 앞으로 잡아당겨준다. 〈사진 2〉
- 꽃잎은 얇게 만들어야 예쁘기 때문에 얇은 막이 생길 때까지 이 과정을 반복해준다.
3. 얇은 면을 엄지로 눌러서 둥근 모양의 꽃잎을 떼어낸다. 〈사진 3〉
4. 떼어낸 꽃잎을 도르르 말아 장미 봉오리를 만들어 준다. 〈사진 4, 5〉

50

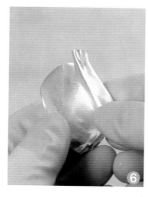

5. 같은 방법으로 떼어낸 둥근 꽃잎 8개를 ④에 조금씩 여유를 두고 돌려가며 감싸준다.
〈사진 6, 7, 8, 9, 10〉

장미 꽃잎

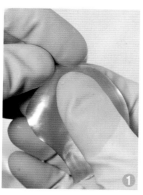

1. 바깥 꽃잎은 봉오리보다 조금씩 크게 떼어낸다.
2. 떼어낸 꽃잎은 떼어진 쪽이 아래로 가게 세우고 가장 자리를 밖으로 살짝 접어준다.
3. 윗면 가운데를 뾰족하게 당겨준 다음 전체적으로 안 으로 살짝 구부려준다. 〈사진 1〉
4. 꽃잎 아래를 토치로 살짝 녹여 꽃봉오리가 끝나는 면에서부터 바깥쪽으로 살짝 벌어지게 붙여준다.
〈사진 2, 3〉
5. 꽃잎을 같은 방법으로 살짝 여유를 두어가며 반복해 서 붙여 장미꽃을 완성한다. 〈사진 4〉

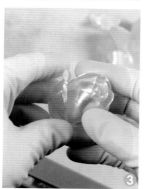

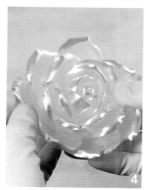

잎사귀

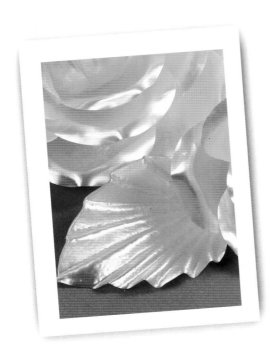

1. 설탕반죽을 꽃잎보다 긴 타원형이 되도록 엄지 손가락으로 당겨준다.
 〈사진 1〉
2. 끝 부분을 타원형이 되게 가위로 잘라낸다. 〈사진 2, 3〉
3. 잎사귀 몰드에 잘라낸 설탕 반죽을 넣고 찍어낸다. 〈사진 4, 5〉
4. ③을 안으로 살짝 모아 자리를 잡아주고 장미꽃 아래 붙여 장식한다.
 〈사진 6〉

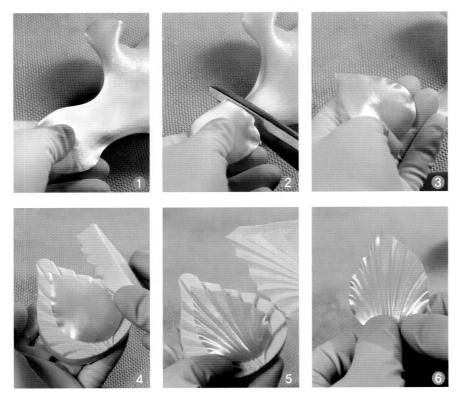

완벽한 쉬고르 티레를 위한
실수 비교 분석

✳ 충분히 당기지 않았을 때

설탕 반죽에 광택이 전혀 없고 색깔이 제대로 나지 않아서 투명하다.

당기는 과정이 적은 탓에 반죽에 공기가 적게 불어들어가 반죽 자체가 딱딱해 작업성이 떨어진다.

✳ 너무 많이 당겼을 때

설탕 반죽이 불투명하고 광택이 없으며 작업할 때 쉽게 끊어진다.

지나친 당기기로 인해 설탕 반죽에 결정이 생기면서 표면이 매끈한 제품이 나오지 않는다.

✳ 잘 완성된 설탕 반죽

반짝거리는 광택이 잘 살아있고 색깔도 선명하다.

당기는 과정에서 공기가 적당히 들어가 작업성도 가장 좋다.

The Sugar Ribbon

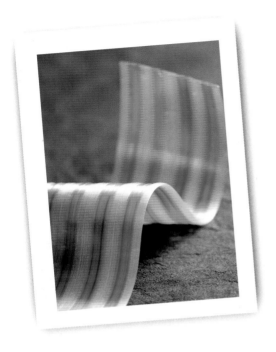

리본은 설탕 반죽의 상태가 매우 중요한 영향을 주고 많은 연습을 통해야 제대로 만들 수 있다. 리본을 만들 때는 설탕 반죽이 너무 물렁하지도 않고 너무 딱딱하지도 않은 상태, 몇 번의 당기기 과정으로 설탕 반죽에 광택이 나기 시작할 때 작업을 해주는 것이 가장 좋다. 어떤 한쪽이 먼저 단단해져 있으면 매끈하고 얇은 리본을 만들기 어렵기 때문에 램프 아래 반죽을 놓고 반죽 전체가 균일하게 유지되도록 신경을 써야 한다.

1. 빨간색, 보라색, 노란색 설탕 반죽을 준비한다. 〈사진 1〉
2. 빨간색 반죽을 밀어서 긴 막대 모양으로 만든 다음 절반으로 접는다. 〈사진 2, 3〉
3. 반죽을 램프 밑에서 서서히 두 배 크기로 늘려준 다음 다시 접고, 접힌 면을 가위로 잘라 막대 4개가 겹쳐진 모양이 되게 만든다. 〈사진 4, 5〉
- 반죽이 서로 잘 붙도록 반죽을 세워서 바닥에 톡톡 쳐서 모양을 잡아준다.

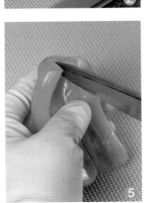

4. 보라색 반죽을 조금 준비해서 밀어 얇은 막대를 만들어 ③의 끝 쪽에 붙여준다. 〈사진 6〉

5. 보라색 반죽이 가운데에서 서로 만나도록 접고, 접은 면을 가위로 잘라 모양을 잡아준다. 〈사진 7, 8〉

6. ⑤를 살짝 늘인 다음 ②, ③과 같은 방식으로 만들어 놓은 노란색 반죽을 옆에 붙여준다. 〈사진 9〉

7. 빨간색 반죽이 가운데서 만나도록 접고 자른 다음 늘려서 다시 절반을 접고 자른다. 〈사진 10, 11〉

8. ⑦을 서서히 늘인 다음 같은 방식으로 한 번 더 반복하고 힘이 고르게 가도록 주의하며 길게 잡아 당겨 리본을 만든다. 〈사진 12〉

- 리본을 길게 늘일 때는 반죽 상태가 어느 정도 팍팍한 느낌이 들때 늘여야 광택과 두께가 일정하게 잘 나온다. 얇은 상태가 되도록 최대한 빨리 늘려야 한다.

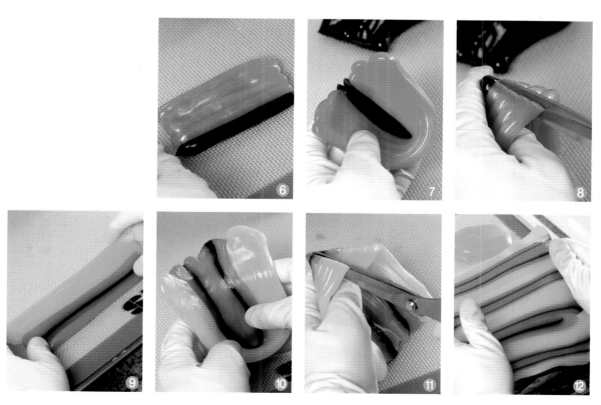

Double Ribbon

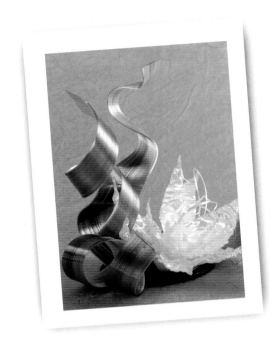

앞 뒤 서로 다른 색깔이 있는 양면 리본은 작품의 또 다른 재미를 더해준다. 양면의 느낌을 제대로 살리기 위해서는 확실히 대비되는 색깔을 선택한다.

1. 흰색설탕 반죽을 보라색보다 조금 많게 준비해서 각각 따로 밀어 타원형을 만들고 절반으로 접고 두 배로 늘려 다시 절반으로 접은 다음 잘라 막대가 4개 연결된 형태로 만들어 둔다. 〈사진 1〉
2. 흰색 반죽 위에 보라색 반죽을 올려붙인다. 접고 늘이는 과정을 반복해야 하므로 진한색이 밖으로 나오지 않도록 보라색 반죽이 흰색 반죽보다 살짝 안쪽으로 자리잡게 한다. 〈사진 2〉
3. 두 개의 반죽을 한꺼번에 잡고 세워서 바닥에 툭툭 쳐서 서로 잘 붙게 한다. 〈사진 3〉
4. 서서히 두 배 길이로 늘인 다음 절반으로 접고 가위로 자른 다음 모양이 균일하게 되도록 반죽을 세워서 바닥에 툭툭 쳐서 다듬어 준다. 〈사진 4, 5, 6〉

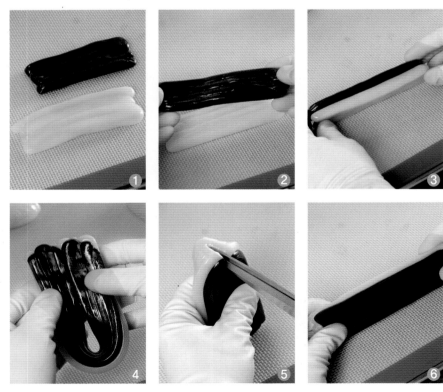

5. 다시 두배로 늘려서 접고 가위로 자른 다음 모양을 다듬어준다. 〈사진 7〉

6. 연한색이 있는 면을 보고 색깔이 퍼지지 않았는지 확인하고 길게 늘려 리본을 만들어 준다. 〈사진 8, 9〉

7. 서로 색깔이 다른 양면이 함께 보이도록 자연스럽게 꼬아 주고 필요한 곳에 붙인다. 〈사진 10, 11, 12〉

Tip

서로 대비되는 색을 지닌 두 개의 반죽으로 한 개의 리본을 만들어야 하기 때문에 각 면에 다른 색깔이 퍼져 나오지 않도록 주의한다. 특히 진한색 반죽이 연한색 반죽에 묻어날 때는 표시가 많이 나기 때문에 연한색 반죽보다 진한색 반죽을 적게 준비하고 크기도 살짝 작게 해서 붙인다.

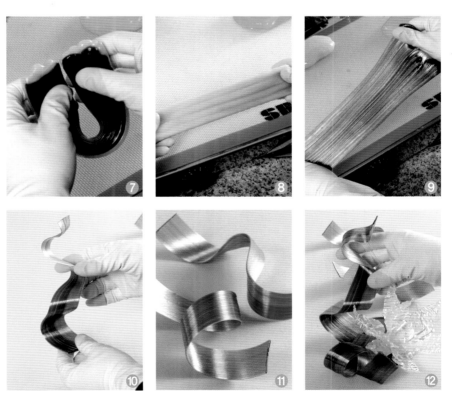

Star Bow Ribbon

리본을 이용해서 화려하게 만들 수 있는 별 모양 리본이다. 설탕 반죽으로 고깔을 만들어 층층이 엇갈려서 붙여 별 모양을 만든다. 별 모양으로 쌓아 올릴 때에는 위쪽으로 갈수록 고깔 크기를 작게 하고 층층마다 엇갈리게 붙여야 모양이 화려하고 재미있게 나온다.

1. 노란색과 연두색 설탕 반죽을 각각 밀어서 막대모양으로 만들어 안쪽에 연두색 반죽을 바깥쪽에 노란색 반죽을 붙인다. 〈사진 1〉
2. 램프 아래에서 천천히 균일하게 잡아당겨 두 배로 늘리고 절반으로 접고, 접힌 부분을 가위로 잘라준다. 〈사진 2〉
- 원하는 무늬가 나올 때까지 이 과정을 반복하면 된다.
3. ②가 원하는 무늬가 되면 균일하게 펴지도록 모양을 잡고 길게 늘여 리본을 만든다. 〈사진 3〉
-길게 늘일 때는 리본이 최대한 얇고 균일하도록 신경 써야 한다.
4. 리본이 식으면 토치로 데운 칼로 누르지 말고 살짝 대면서 짧은 것과 긴 것 두 가지 길이로 잘라놓는다. 〈사진 4, 5〉

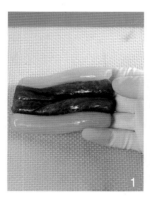
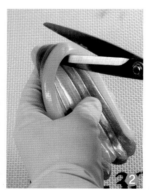
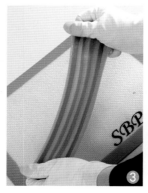
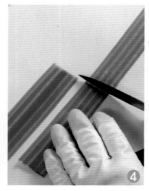
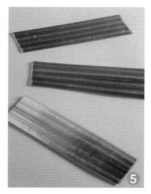

5. 램프 아래에서 짧게 자른 리본을 살짝 녹인 다음 구부려 고깔 모양으로 접어준다. 〈사진 6, 7, 8〉

6. 고깔 모양의 아래쪽을 토치로 살짝 녹인 다음 설탕 반죽으로 만들어 놓은 원판의 가장자리를 따라 둘러 붙인다. 〈사진 9, 10〉

7. 가장 먼저 둘러 붙인 고깔보다 조금 작게 고깔을 만들어 붙일 곳을 토치로 살짝 녹인 다음 어긋나도록 붙여준다. 〈사진 11, 12〉

8. 같은 방법으로 계속 올려붙여서 빈 공간이 없도록 채워준다. 〈사진 13〉

9. 긴 리본을 램프 아래에서 살짝 녹인 다음 자연스럽게 구부리고 가장자리 한 쪽에 붙여준다. 〈사진 14, 15〉

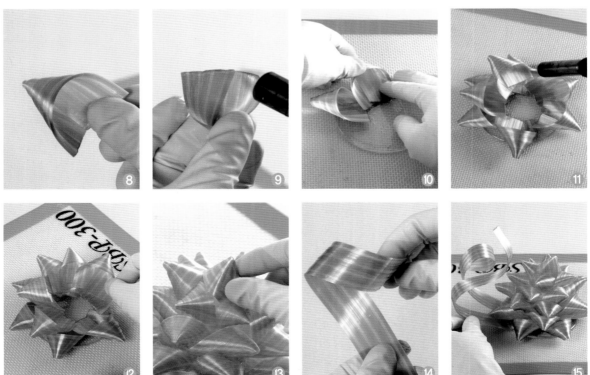

Pattern Ribbon

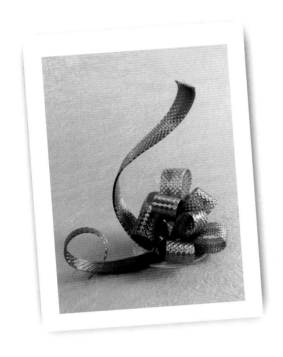

틀을 이용해서 무늬를 찍어 색다른 리본을 만들 수 있다. 무늬 리본을 만들 때는 적당한 상태의 리본을 틀에 넣어 무늬를 찍어 내는 것이 가장 중요한 작업이다. 너무 식은 상태나 너무 말랑한 상태에서 작업을 하면 제대로 나오지 않기 때문에 리본을 완성하고 램프 밑에서 살짝 녹여 찍어낸다. 특히 긴 리본을 틀로 찍어낼 때는 틀에 넣어 찍어내는 속도를 빠르게 해서 남은 부분이 식지 않도록 주의한다.

1. 타원형으로 설탕 반죽을 밀어서 늘인 다음 절반으로 접는다.
〈사진 1, 2〉

2. 반죽을 램프 아래에서 천천히 당겨서 두 배로 늘인 다음 다시 절반으로 접어 자른다. 〈사진 3, 4〉

3. 접은 면이 잘 붙도록 반죽을 세워서 톡톡 치고 뒤집어서 한 번 더 톡톡 친다. 〈사진 5〉

4. 전체적으로 고르게 퍼지도록 힘의 균형을 맞춰 길게 늘여준다.
〈사진 6〉

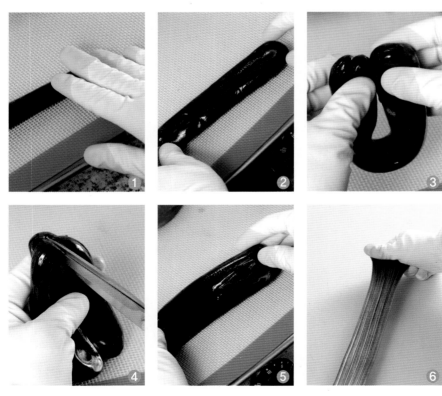

5. 칼을 토치로 데워서 짧은 것과 긴 것 두 가지로 리본을 자른다. 〈사진 7〉

6. 짧은 리본은 틀 위에 올리고 램프 아래에서 조금 녹인 다음 찍어내고 절반으로 구부려 고리처럼 만든다. 〈사진 8, 9, 10, 11〉

7. 긴 리본은 램프에서 살짝 녹인 다음 틀에 놓고 앞쪽과 뒤쪽으로 나누어 찍어내고 살짝 꼬아서 자연스러운 리본을 만든다. 〈사진 12, 13〉

8. 둥근 원판에 고리 모양 리본을 불규칙적으로 붙여 채우고 가장자리에 긴 리본을 붙여준다. 〈사진 14, 15〉

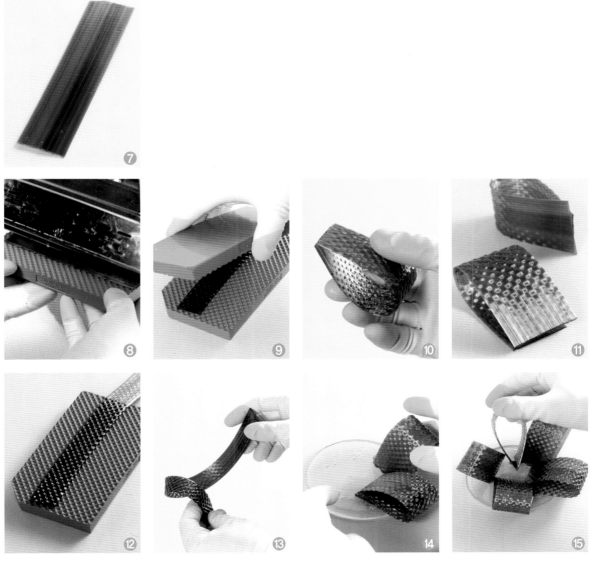

불기 기법 Sucre Soufflé

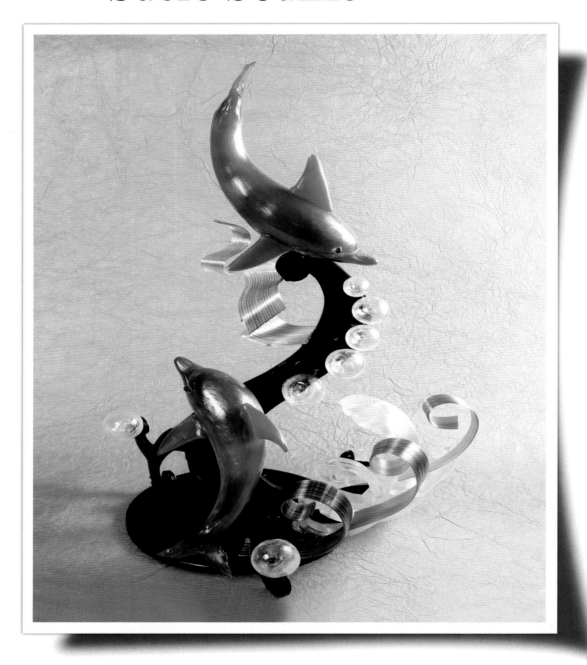

설탕공예를 완성하는 마지막 기초 기술인 쉬크르 수플레는 공기를 불어넣어 유리를 세공하는 방식과 같은 원리로 설탕 반죽에 공기를 넣어 입체적인 모양을 만들어내는 기술이다. 쉬크르 수플레는 정확한 수치나 방법으로 따질 수 있는 기술이 아니라 볼륨과 비율에 대한 직감에 따르는 기술로 작업하는 사람의 감각이 완성도를 좌우한다. 연습을 통해 감각을 익히는 것이 쉬크르 수플레를 정복하는 유일한 길이다. 쉬크르 수플레의 기본으로 여겨지는 공 모양을 중심으로 다양한 응용 아이템을 소개한다.

Colorful Ribbon Flower

1. 흰색 반죽을 준비해서 접고 늘리고 자르는 과정을 3번 정도 반복한 다음 빨간색 반죽을 길게 밀어 양쪽 가장자리에 붙여 준다. 〈사진 1, 2〉
2. 두 배로 늘린 다음 빨간색 반죽이 가운데 모이도록 절반을 접고 가위로 잘라서 모양을 다듬어 준 다음 길게 늘려 리본을 만든다. 〈사진 3, 4〉
3. 리본을 식힌 다음 원하는 꽃잎의 크기만큼 토치로 데운 칼로 리본을 잘라준다.
4. 꽃잎의 한쪽 면을 램프로 살짝 녹인 다음 안쪽으로 둥글게 말아준다. 〈사진 5〉
5. 나머지 한쪽도 램프 아래에서 녹인 다음 끝이 뾰족하게 되도록 잡아 당겨서 떼어낸다. 〈사진 6, 7〉
6. 설탕 반죽을 조금 떼어서 둥글게 만들고 위쪽에 꽃잎을 둘러 붙여 꽃 모양을 만들어 준다. 〈사진 8〉

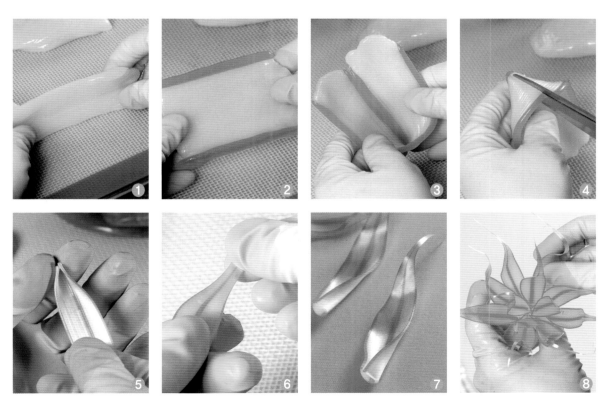

Shining Ball

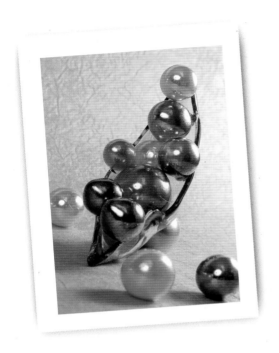

쉬크르 수플레 기법을 익히는 데 가장 기초적인 아이템은 공이다. 쉬크르 수플레로 만들 수 있는 여러 가지 아이템은 공 모양이 변형된 것이나 다름 없다. 공을 만들 때 가장 주의해야 할 것은 반짝거리는 광택을 잘 살리는 일이다. 광택을 잘 내기 위해서는 기존의 설탕 반죽 배합에서 물엿의 비중을 높여주고 보라색처럼 강렬한 색을 이용하는 것이 좋다. 또 설탕 반죽이 최대한 빡빡하게 느껴질 때 작업을 진행해야 광택이 잘 살아난다.

1. 끓인 설탕을 광택이 나면서 최대한 빡빡한 느낌이 날 때까지 치댄다.

2. 설탕 반죽을 둥글게 모아 램프 아래 놓고 가운데 부분을 볼록하게 눌러 가위로 자른다. 〈사진 1〉

3. 반죽을 둥글게 다듬고 손가락을 가운데에 넣어 구멍을 만들어 준다. 〈사진 2, 3〉

- 손가락을 너무 깊게 넣어 구멍을 만들면 공 모양이 고르게 나오지 않기 때문에 살짝 눌러주는 정도로만 만든다.

4. 구멍을 모은 다음 펌프와 설탕 반죽을 토치로 데워 구멍에 펌프를 넣고 손으로 눌러 잡아 틈이 없도록 한다. 〈사진 4, 5, 6〉

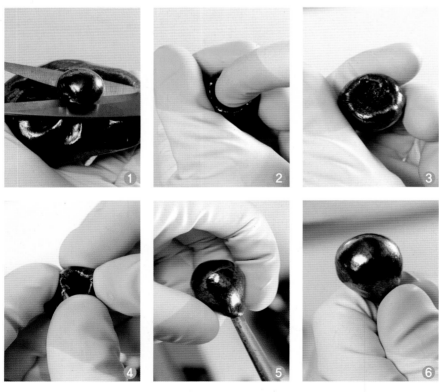

5. 차가운 장소에서 천천히 펌프질을 해서 공기가 들어가는 방향을 살핀다. 〈사진 7〉

- 반죽의 온도나 결정 상태가 다르면 뜨거운 부분이 빨리 부풀게 된다. 많이 부푼 쪽은 입으로 불어 차갑게 하면 가라앉는다.

6. 펌프질을 천천히 반복하며 처음 반죽 크기의 3배 정도가 되면 아래쪽 펌프를 토치로 데워서 펌프를 뺀다. 〈사진 8, 9〉

7. 설탕 반죽 아래쪽을 토치로 데워 다듬고 가위로 잘라낸다. 얼굴이 비칠 정도로 광택이 살아 있어야 잘 된 것이다.
 〈사진 10, 11, 12〉

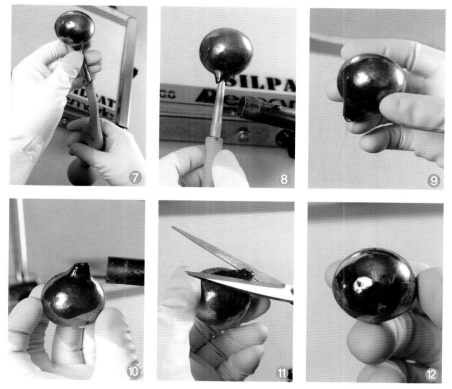

Smooth Egg

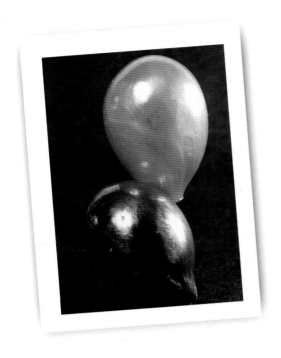

공과 같은 방식으로 만들다가 손으로 옆면을 눌러주면 계란 모양이 된다. 계란을 만들 때는 최대한 천천히 공기를 넣어가며 모양을 다듬어야 한다. 반죽이 너무 식은 상태에서 갑자기 공기를 넣어주면 설탕 반죽이 압력을 이기지 못하고 터지기 때문에 주의한다. 공이나 계란을 만들 때는 최대한 반죽에 결정이 없이 균일하도록 하고 설탕을 반죽하는 과정에서 결정이 생겼을 때는 반죽을 전자레인지에 잠깐 넣어 완전히 녹인 다음 다시 작업하는 것이 좋다.

1. 딱딱한 설탕 반죽을 둥글게 모아 가위로 자른다. 〈사진 1〉
2. 반죽을 둥글게 다듬어 손가락으로 구멍을 내고 펌프를 넣어 준다. 〈사진 2, 3〉
3. 타원형 모양을 만들 때는 둥근 모양이 밑으로 늘어질 수 있도록 설탕 반죽을 아래로 놓고 공기를 넣어준다. 〈사진 4〉
4. 어느 정도 부풀기 시작하면 손으로 감싸 타원형이 되도록 눌러준다. 〈사진 5〉

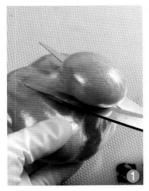
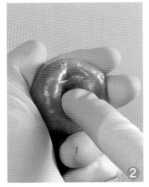
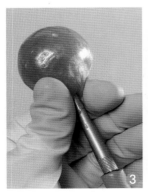
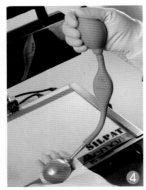
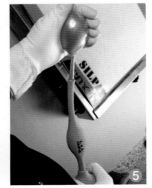

5. 끝쪽을 손가락으로 뾰족하게 다듬으면서 공기를 천천히 넣어준다.
〈사진 6, 7〉

6. 펌프 아래쪽을 토치로 데워서 살짝 빼낸다. 〈사진 8, 9, 10〉

7. 타원형 아래쪽을 토치로 데워 정리하고 남은 부분을 가위로 잘라낸다.
〈사진 11, 12〉

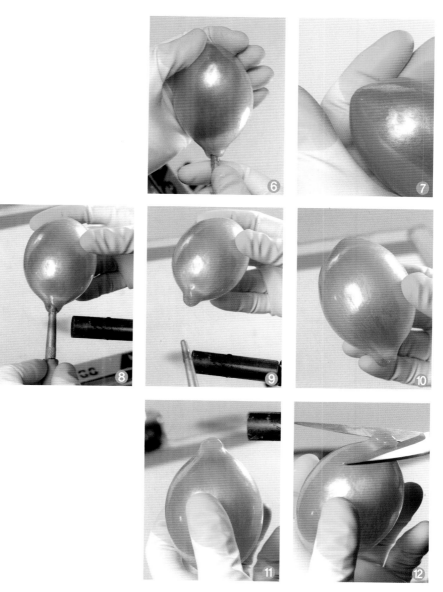

Lovely Heart

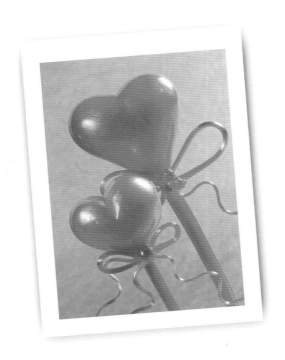

공을 만들다가 윗면 중앙에 골을 만들어 주면 멋진 하트 모양으로 변형할 수 있다. 하트를 만들 때는 공이나 계란을 만들 때와 마찬가지로 반죽을 움직이기 뻑뻑한 상태에서 작업해야 반짝이는 광택을 얻을 수 있다. 반죽이 너무 뜨거운 상태에서 공기를 넣어주면 반죽이 말랑말랑해서 굳지 않기 때문에 작업이 되지 않는다. 또 처음에 지나치게 공기를 많이 넣으면 나중에 모양을 변형하기 힘들기 때문에 최대한 천천히 공기를 넣어주며 모양을 다듬어야 한다.

1. 설탕 반죽을 둥글게 잘라낸 다음 가운데 손가락으로 구멍을 내고 펌프를 넣어준다. 〈사진 1, 2, 3, 4〉

2. 설탕 반죽에 천천히 공기를 넣어 부풀면 손으로 감싸 주고 눌러 약간 납작한 모양이 되게 해준다. 〈사진 5, 6, 7〉

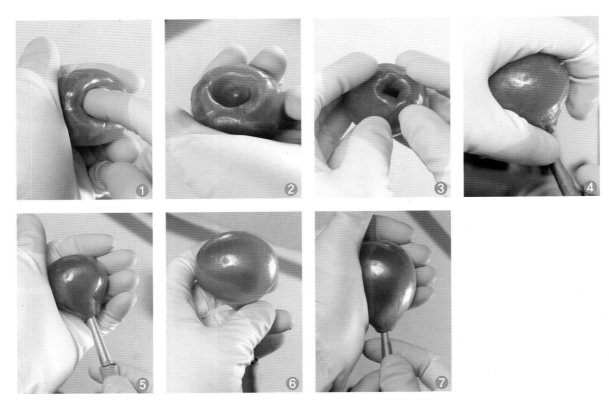

3. 공기를 넣어 부풀리고 플라스틱 헤라를 이용해서 윗부분 중앙에 골을 만들어 준다. 〈사진 8, 9〉

4. 공기를 조금씩 넣으면서 반복해서 헤라로 골을 만들어 주고 손으로 하트모양이 되게 다듬어 준다. 〈사진 10, 11, 12〉

5. 원래 반죽 크기의 3배가 되면 펌프 아래를 토치로 데워 빼고 남은 부분을 가위로 잘라낸다. 〈사진 13, 14〉

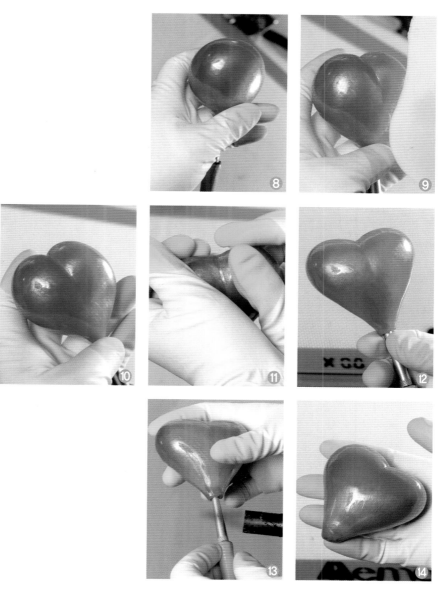

Elegant Swan

백조는 쉬크르 수플레로 만들 수 있는 기본 아이템이지만 쉬운 품목은 아니다. 백조의 머리, 목, 몸의 비율을 조절할 수 있는 형태 감각이 필요하고 백조의 우아한 모습을 나타내기 위해 전체적인 몸의 방향, 자태도 함께 생각하며 표현해야 한다. 백조는 한 가지 모양이 정답이 되는 것이 아니라 만드는 사람에 따라 여러 가지 다른 형태로 표현할 수 있기 때문에 많은 연습을 통해 자신의 작품을 개발하는 것이 중요하다.

1. 설탕 반죽을 펌프에 연결시킨 다음 반죽 위쪽을 가위로 둥글게 돌려 가위집을 내준다. 〈사진 1, 2〉

2. 가위집을 낸 부분은 백조의 머리와 목이 될 부분으로 앞쪽으로 천천히 잡아당긴다. 머리 부분인 앞쪽이 더 두껍게 되도록 주의해가며 형태를 잡는다. 〈사진 3, 4〉

3. 잡아당긴 앞부분에서 가장 끝부분을 손가락으로 잡아당겨 백조의 입을 만들어 준다. 〈사진 5〉

4. 공기를 넣으며 천천히 목부분이 길게 늘어나도록 잡아당기고 백조 모양이 완성되면 펌프를 빼준다. 〈사진 6, 7〉

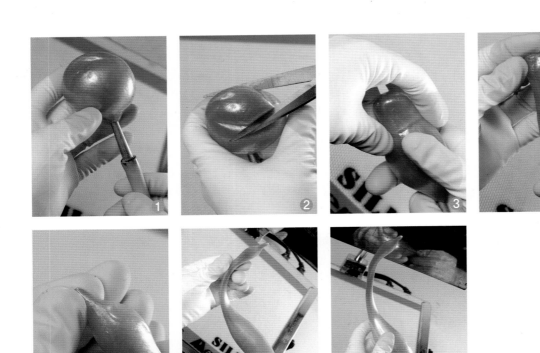

5. 설탕 반죽을 꽃잎 만들 때처럼 늘이고 잘라서 틀에 찍어낸 다음 늘려 날개를 만든다. 〈사진 8, 9, 10, 11〉

6. 설탕 반죽을 얇게 당겨 세르클 모양대로 굳힌 원을 둥글게 굳혀놓은 설탕판 위에 붙인다. 〈사진 12〉

7. 백조 두 마리를 원 중심으로 앞과 뒤쪽에 붙여준다. 〈사진 13〉

8. 만들어 놓은 날개를 백조에 각각 붙여주고 백조 가운데 공을 붙여 장식한다. 〈사진 14, 15〉

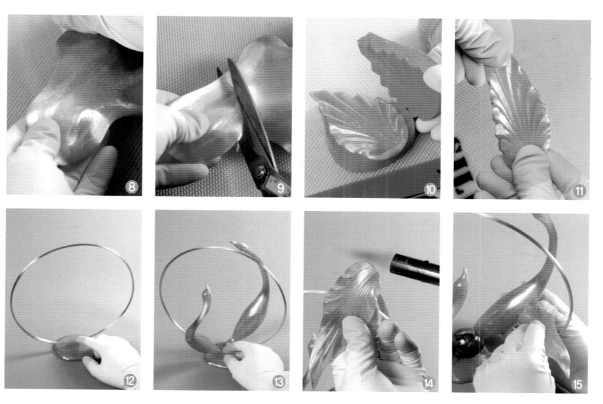

Dynamic Dolphin

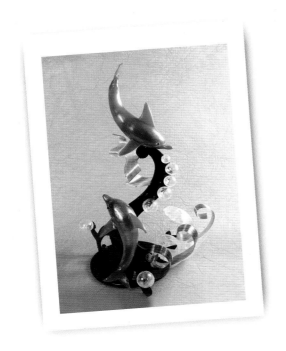

쉬크르 수플레는 볼륨감과 율동감을 함께 전달해 주기 때문에 작품을 역동적으로 표현하기 위한 필수요소다. 이러한 장점으로 쉬크르 수플레로 만들기 적합한 것은 새, 동물, 사람 등 살아있는 아이템이 대부분이다. 쉬크르 수플레를 이용해서 만든 돌고래는 물 속에서 헤엄치는 듯한 활동적인 이미지를 고스란히 담고 있다.

1. 파란색 설탕 반죽을 떼어서 동그랗게 다듬고 구멍을 만들어 펌프를 넣는다. 펌프와 접한 아래 부분으로 꼬리를 만들어야 하기 때문에 밑 부분을 두껍게 남겨준다. 〈사진 1〉

2. 공기를 넣을 때 반죽을 손으로 눌러 타원형이 되도록 잡아주고 위쪽을 잡아당겨 머리 부분을 나오게 해준다. 〈사진 2, 3〉

3. 위쪽 중앙을 손가락으로 뾰족하게 잡아당겨 입을 만들고 입 부분 위쪽을 플라스틱 헤라로 골을 내어 머리와 입의 경계를 만들어준다. 〈사진 4, 5〉

4. 서서히 공기를 넣어주며 머리에서 몸통, 꼬리 형태로 자연스럽게 좁아지도록 늘여준다. 〈사진 6〉

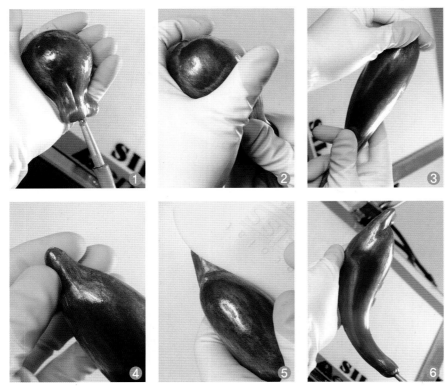

5. 돌고래 형태로 살짝 구부려 모양을 잡고 펌프를 빼낸 다음 아랫부분을 토치로 녹여 구멍을 없애고 반죽을 눌러 꼬리모양을 만든다. 〈사진 7, 8, 9〉

6. 검은색 설탕 반죽과 투명 설탕 반죽을 토치로 녹여 촛농처럼 떨어뜨린다. 이때 투명 설탕 반죽을 검은색 반죽보다 좀 더 크게 떨어뜨린다. 〈사진 10, 11〉

7. 검은색 반죽이 식으면 투명 반죽 위에 올려 눈을 만들고 토치로 살짝 녹여 돌고래에 붙여준다. 〈사진 12, 13〉

8. 파란색 설탕 반죽을 잡아 당겨 지느러미처럼 삼각형 모양으로 자르고 돌고래의 등과 양쪽 팔 위치에 붙여준다. 〈사진 14, 15〉

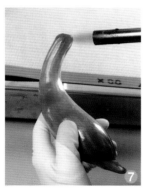

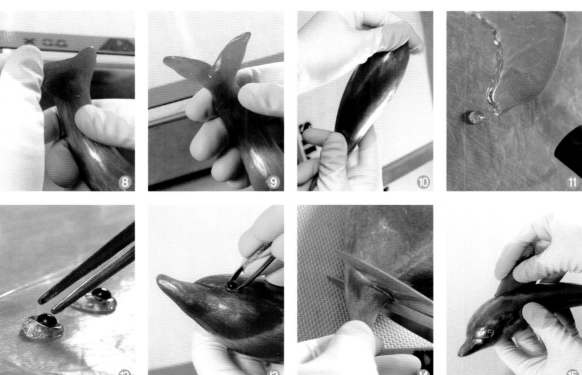

물방울 & 파도

1. 이소말트를 끓여 반죽을 만든다. 이소말트는 작품에 물방울 같은 투명함을 살리기 위해 사용하는데 반죽을 식힐 때 너무 많이 치대면 불투명해지므로 주의한다.
2. 반죽을 잘라 둥글게 만들고 손가락으로 구멍을 낸 다음 펌프를 넣어 작은 구를 만들어준다. 〈사진 1, 2, 3〉
3. 이소말트 반죽을 적당한 크기로 잘라 좌우로 잡아당겨 접어준다. 〈사진 4〉
4. 반죽을 다시 늘여 접고 네 가닥으로 만든 다음 끝 자락을 앞으로 구부려서 파도 모양을 표현해준다. 〈사진 5, 6〉

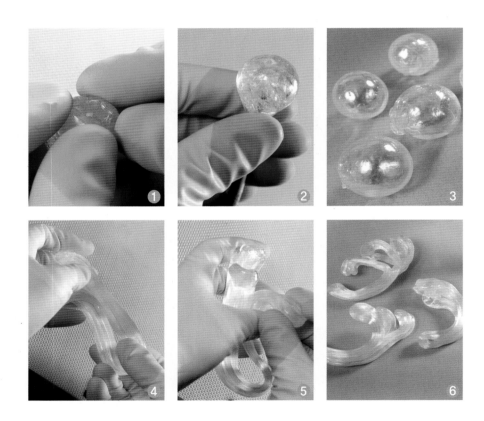

마무리하기

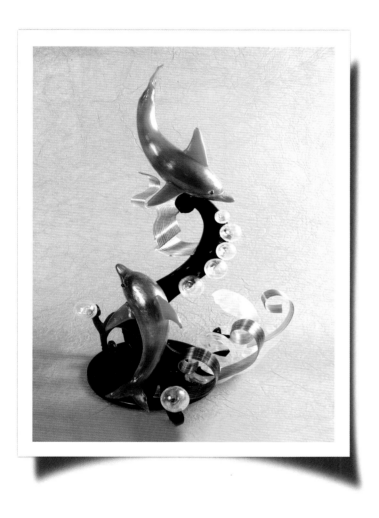

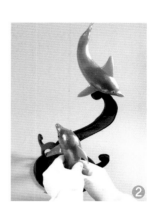
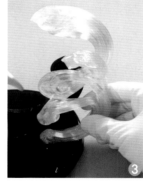
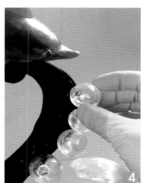

1. 둥근 틀과 곡선 모양 틀에 검은색 설탕 시럽을 붓고 식혀서 작품
 의 기둥과 바닥을 만들어준다. 〈사진 1〉
2. ①의 둥근판에 곡선 장식을 붙이고 돌고래 두 마리를 율동감이
 살도록 붙여준다. 〈사진 2〉
3. 한쪽 면에 '파도'를 붙여주고 기둥을 따라 '물방울'을 붙여 마무리
 한다. 〈사진 3, 4〉

Section_03

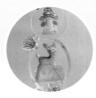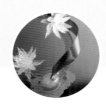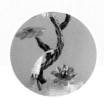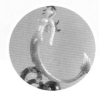

설탕공예 작품 만들기

설탕공예의 재료와 도구, 기본 조형을 만드는 기법을 배웠다면 이제 정영택 원장의 섬세한 예술감각이 살아있는 작품들을 구경해 보자. 이번 섹션에는 그의 작품 구상 단계부터 마무리까지를 따라가 볼 수 있다.

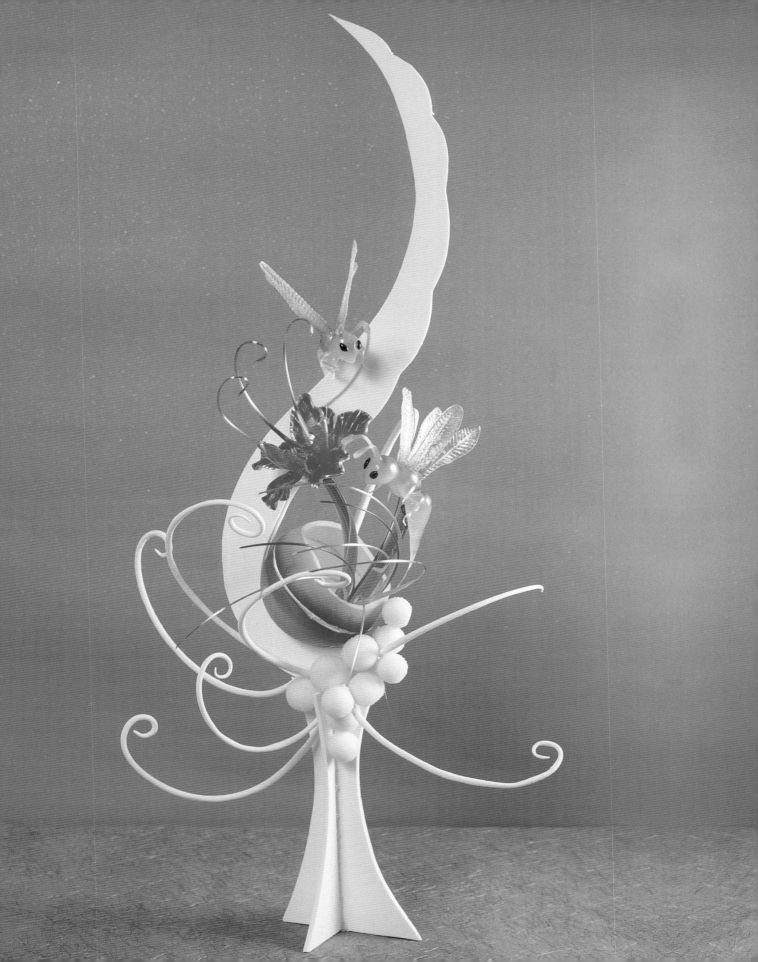

Spring comes again

1. 주제 선정이 작품 제작의 첫걸음

작품을 만들기 전에 자신이 표현하고 싶은 주제를 선정하는 것이 가장 먼저다. 주제를 결정해야 주제에 맞게 세부적인 장식 요소들을 결정할 수 있다. 작품의 주제는 평소에 다양한 사진이나 책을 통해 수집해두면 좋다.

2. 라인이 중요하다

주제를 선택한 다음에는 작품의 '라인'을 결정한다. 라인은 작품의 위에서 아래로 흐르는 하나의 선을 의미하는데 라인이 움직임 있게 구성돼야 작품의 생동감이 살아난다. 직선보다 S자나 원형 모양의 라인이 작품의 율동감을 훨씬 더 쉽게 살릴 수 있다.

3. 포인트 부분을 결정하라

작품에서 가장 중심이 되는 포인트 부분을 선정한다. 작품을 봤을 때 가장 먼저 눈에 들어오는 부분인 포인트 부분은 장식물을 조밀하게 붙여서 구성하거나 화려한 색깔을 주어 표현할 수 있다. 작품의 주제, 라인, 포인트 부분을 결정한 다음 전체적인 작품의 이미지를 대강 스케치해보면 작품 제작이 한결 수월해진다.

4. 장식물은 깔끔하고 여유있게

장식물을 붙일 때는 수직이나 수평으로 일직선을 이루지 않도록 주의하고 장식물은 서로 여유 공간을 주어야 리듬감이 더 잘 살아난다. 지저분한 이음새 부분은 장식물을 붙여 가리는데, 장식물은 깔끔하게 붙인다.

5. 메인 색깔과 보조 색깔 선정

작품에 사용하는 색깔은 메인 색깔을 선택한 다음 그 색깔에 어울리는 3~5가지 이내의 보조색을 사용한다. 지나치게 많은 색을 사용하면 작품이 혼란스러워 보이고 비슷한 톤의 여러 가지 색을 사용하면 밋밋해 보인다. 아래 부분으로 갈수록 색깔을 진하게 해주면 훨씬 안정감 있는 작품이 된다.

파스티야주 반죽하기

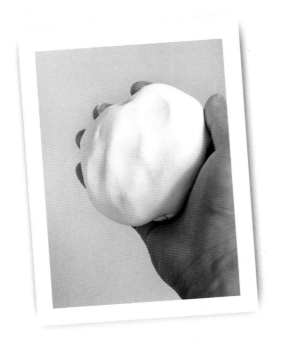

재료_ 분당 1,000g 판젤라틴 16g 레몬주스 20g 물 60g

파스티야주는 분당에 젤라틴 등을 넣어 만든 흰색의 반죽이다. 설탕공예에서 장식적인 요소로 사용하기도 하고 파스티야주만으로도 작품을 만들 수 있다. 파스티야주 반죽은 빨리 굳어버리기 때문에 빠른 시간 안에 작업을 끝내야 한다. 사용하기 직전에 반죽을 만들어 쓰는 것이 좋고 쓰지 않을때는 물수건으로 덮어둔다. 작품을 만들 때는 하루 전날 장식물들을 만들어 충분히 말린 다음 사용해야 작품이 견고하게 만들어진다.

1. 레몬주스와 물을 혼합하고 판젤라틴을 넣어 불려둔다.
2. ①을 전자레인지에 넣어 완전히 녹을 때까지 돌린다. 〈사진 1〉
3. 믹싱볼에 분당을 넣고 ②를 넣어 저속으로 믹싱하다 뭉치기 시작하면 중속으로 돌려준다. 〈사진 2, 3, 4〉
-상태에 따라 반죽이 질면 분당을 더 넣고, 되면 물을 더 넣어 맞춰준다.
-돌리면 돌릴수록 반죽 빛깔이 더 하얘지고 가벼워진다.
4. 꺼내 표면이 매끈해질 때까지 손으로 치대준다. 〈사진 5, 6〉
5. 믹싱이 끝난 반죽을 바로 여러 가지 모양으로 만들어 사용한다.

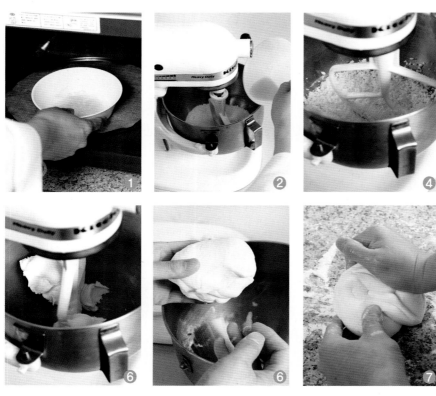

반구 만들기

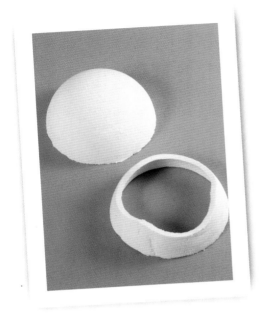

1. 파스티야주 반죽을 밀어 편 다음 반구 모양 틀에 조심히 앉힌다. 〈사진 1〉
2. 반죽이 모양대로 잘 굳도록 천천히 눌러 틀에 맞춰 넣는다. 〈사진 2〉
3. 반죽이 자리 잡을 동안 잠시 기다렸다가 틀을 뒤집어 반죽을 꺼낸 다음 말린다. 〈사진 3〉
4. 같은 방식으로 반구를 한 개 더 만들고 반 정도 말랐을 때 칼로 원하는 가운데를 모양대로 잘라낸 다음 완전히 말린다. 〈사진 4, 5〉

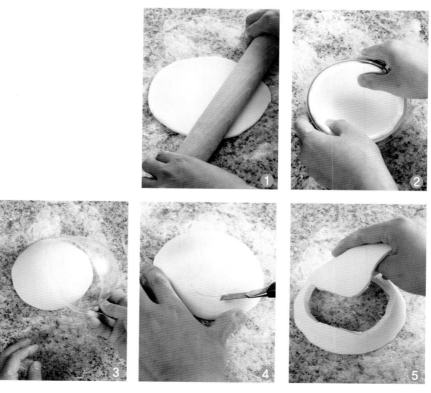

중심 기둥 만들기

S자 기둥

직선 기둥

1. 파스티야주 반죽을 밀대로 원하는 두께가 될 때까지 밀어준다.
 〈사진 1〉
2. 스티로폼으로 직선 기둥과 S자 기둥의 본을 만들어 반죽 위에 올린다.
 〈사진 2〉
3. 본을 따라 칼로 파스티야주 반죽을 잘라낸 다음 철판위에 펴서 말린다.
 〈사진 3, 4〉

장식볼 만들기

1. 파스티야주 반죽을 조그맣게 둥글려 볼을 만든다.
2. 볼을 이쑤시개에 고정시켜서 스티로폼 등에 꽂아 세운 채로 말린다.
 〈사진 1〉
3. 볼을 시럽에 담갔다가 꺼내 다시 말린다. 〈사진 2〉

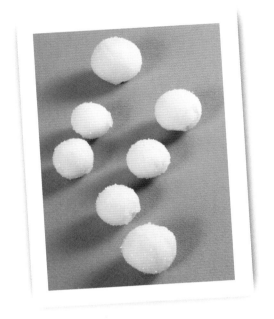

회오리 장식 만들기

1. 파스티야주 반죽을 조금 떼어 손으로 밀어 얇은 막대를 만든다.
 〈사진 1〉
2. 한쪽 끝을 더 얇게 밀어주고 안으로 돌돌 말아 소용돌이 모양을 만들어 말린다. 〈사진 2〉

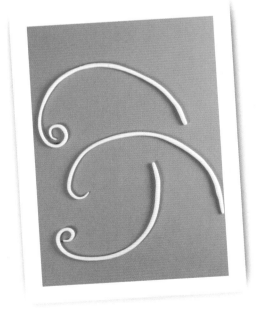

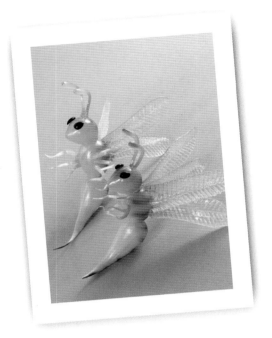

벌 만들기

1. 하얀색 설탕 반죽을 양손 엄지손가락으로 눌러 둥글게 떼어낸 다음 손가락으로 구멍을 만들어 펌프를 넣는다.

2. 약간 부풀면 옆면을 손가락으로 잡아당겨 뾰족하게 모양내서 벌의 머리를 완성한다. 〈사진 1〉

3. ①과 같은 방법으로 떼어낸 설탕 반죽을 펌프로 부풀리면서 위로 잡아당겨 타원형으로 벌의 몸통을 만든다.

4. 타원형을 한 개 더 만든 다음 끝을 뾰족하게 잡아당겨 벌의 꼬리 만들어준다 〈사진 2〉

5. 토치를 이용해서 머리, 몸통, 꼬리를 붙여준다. 〈사진 3〉

6. 설탕 반죽을 조금씩 떼어내 손가락으로 밀어 벌의 더듬이와 다리를 만들어준다. 〈사진 4〉

7. 이소말트 반죽을 길게 떼어내 나뭇잎 틀에 넣고 찍어 날개를 만든다. 〈사진 5〉

8. 토치를 이용해서 벌의 등 부분에 '날개'를 2개씩 달아주고 '더듬이'와 '다리'를 붙여준다. 〈사진 6, 7, 8〉

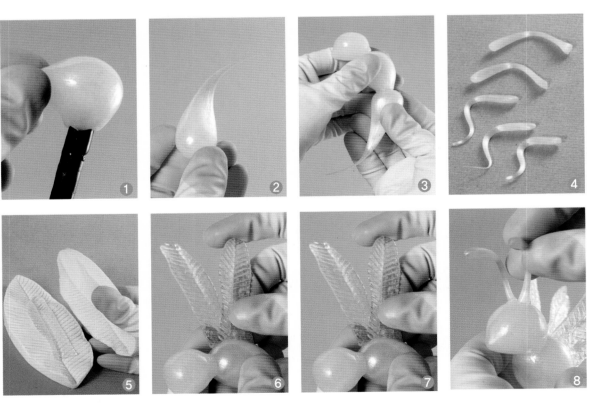

9. 노란색 색소로 벌의 등 부분을 전체적으로 에어브러시하고 진한 갈색 색소를 이용해 가로로 무늬를 만들어준다. 〈사진 9, 10〉
10. 검은색 설탕 반죽을 토치로 녹여 촛농처럼 떨어뜨려 눈을 만든 다음 굳혀서 벌의 머리에 붙여준다. 〈사진 11, 12〉

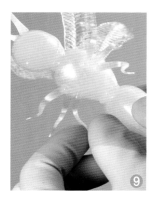 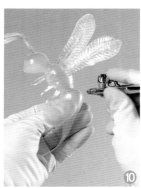 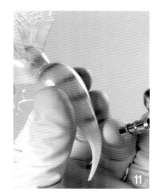 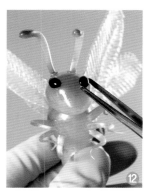

설탕 막대와 설탕 곡선 만들기

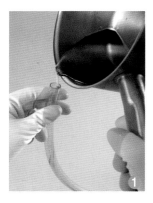 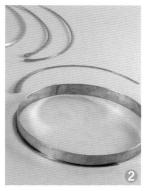

1. 설탕 시럽을 호스에 넣어 굳힌 다음 칼로 잘라 꺼낸다. 〈사진 1〉
2. 설탕 반죽을 조금 떼어서 길게 늘이고 세르클에 둘러 굳힌다.
〈사진 2〉

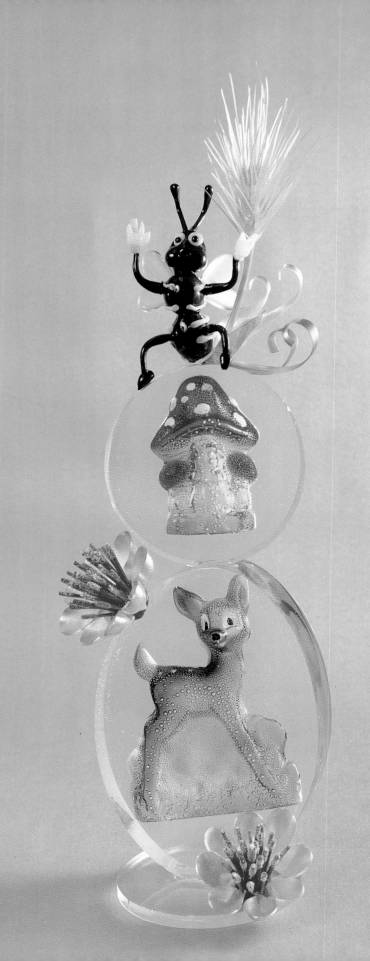

The Forest Story

작품 제작의 포인트

1. 이소말트는 최대한 투명하게

이소말트를 사용할 때는 이소말트가 가지고 있는 투명함을 최대한 살리는데 신경을 써야 한다. 이 작품의 기둥을 만들 때 많은 양의 이소말트를 사용하게 되는데 이소말트는 한꺼번에 많은 양을 사용하면 누렇게 변해 버리기 때문에 주의한다. 이소말트를 몰드에 부을 때 조금씩 나누어 넣어야 색깔이 변하지 않는다.

2. 에어브러시로 자연스러운 표현

이 작품은 모양을 지닌 몰드 위에 이소말트를 부어 이소말트 기둥 안쪽에 모양이 나타나게 하는 독특한 기법을 선보인다. 액자 속에 그림이 들어가 있는 이미지를 표현한 것으로 안쪽에 생긴 모양을 에어브러시로 자연스럽게 표현하는 것이 작품을 살리는 중요한 포인트이다. 가장자리에 에어브러시가 묻지 않도록 깨끗하게 처리하고 안쪽에 2~3가지 색으로 모양에 따라 자연스럽게 표현한다.

3. 장식물은 섬세한 것으로

메인 기둥의 형태가 타원형으로 단조롭기 때문에 장식물은 화려하고 섬세하게 준비한다. 아기자기한 동화 속 이미지를 담고 있는 메인 기둥에 어울릴 수 있게 귀여운 캐릭터 벌을 만들고 섬세하게 만든 황금 이삭을 곁들여 작품에 포인트를 주었다.

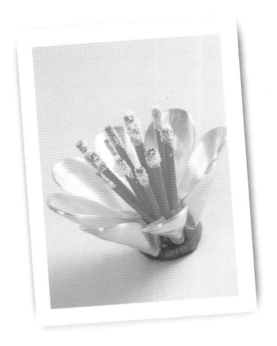

꽃 만들기

1. 설탕 덩어리를 손가락으로 불룩하게 눌러서 가위로 잘라 '바닥' 을 만든다. 〈사진 1〉
2. 설탕 덩어리를 조금 잡고 길게 늘인 다음 가위로 잘라 '꽃수술' 을 만든다. 〈사진 2, 3〉
3. '꽃수술' 끝을 알콜에 담갔다가 설탕에 묻혀 놓는다. 〈사진 4, 5〉
4. 토치를 이용해서 '바닥' 가운데에 '꽃수술' 을 촘촘하게 붙여준다. 〈사진 6〉

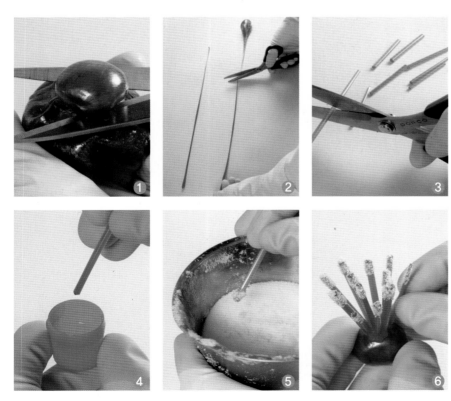

5. 노란색 설탕 반죽을 좌우로 한번 잡아당긴 다음 다시 앞으로 당긴다.
〈사진 7, 8〉

6. 당긴 설탕 반죽을 가위로 자르고 자른 면을 안쪽으로 모아 '꽃잎' 을
만들어 준다. 〈사진 9, 10〉

- 꽃잎은 서로 다른 크기로 여러 장 만든다.

7. '꽃수술' 이 붙어 있는 '바닥' 에 '꽃잎' 을 돌려가며 붙여준다.
〈사진 11, 12〉

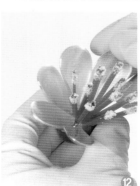

이소말트 기둥 만들기

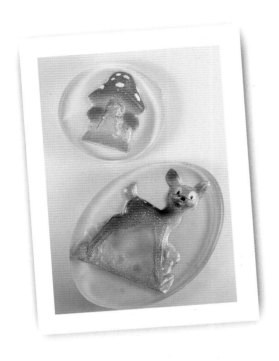

1. 이소말트 기둥을 만들려면 설탕을 부어 모양을 만드는 기존 몰드와 반대 형태의 모양을 지닌 몰드가 필요하다. 원하는 모양의 몰드 안에 실리콘을 넣어 굳힌 다음 꺼내면 모양을 지닌 몰드를 만들 수 있다. 〈사진 1, 2〉

2. 가장자리에 종이와 두꺼운 비닐판을 두른 세르클 3개를 준비하고 2개는 실리콘 몰드를 넣고 1개는 빈 공간으로 둔다. 〈사진 3〉

3. 끓인 이소말트를 살짝 식힌 다음 틀 안에 2~3차례 나누어 몰드의 모든 부분이 다 잠길 정도로 붓는다. 몰드를 넣지 않는 세르클은 이소말트를 2/3 정도 높이까지 부어 '받침'을 만든다.

- 이소말트를 끓여서 바로 넣으면 너무 뜨거워 세르클 안의 비닐판이 변형될 수 있으므로 조금 식힌 다음 넣는다. 〈사진 4〉

4. 윗면에 기포가 생기지 않도록 토치로 그을려 거품을 없앤 다음 굳힌다. 굳힐 때 너무 차가운 곳에 두면 깨질 위험이 있기 때문에 주의한다. 〈사진 5, 6〉

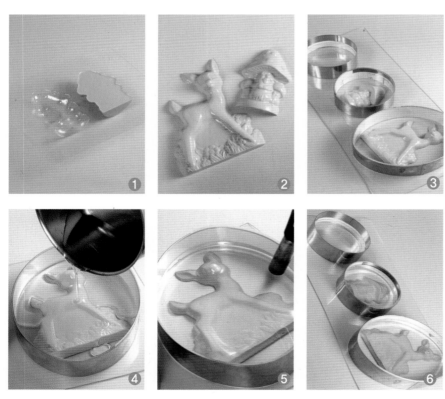

5. 버섯 기둥이 완전히 굳은 다음 세르클과 실리콘 틀을 꺼내고 가장자리에 에어브러시가 붙지 않도록 랩이나 접착 비닐로 씌운 다음 모양대로 잘라준다. 〈사진 7, 8, 9, 10〉

6. 먼저 흰색 잉크로 버섯 무늬를 그리고 버섯 기둥은 노란색, 바닥은 주황색, 머리는 빨간색으로 에어브러시한다. 〈사진 11, 12〉

7. 같은 방식으로 사슴 기둥에 접착 비닐을 덮고 잘라서 사슴 눈을 흰색 잉크와 검은색 잉크로 그려준 다음 사슴 몸은 갈색, 배경은 초록색으로 에어브러시한다. 〈사진 13, 14〉

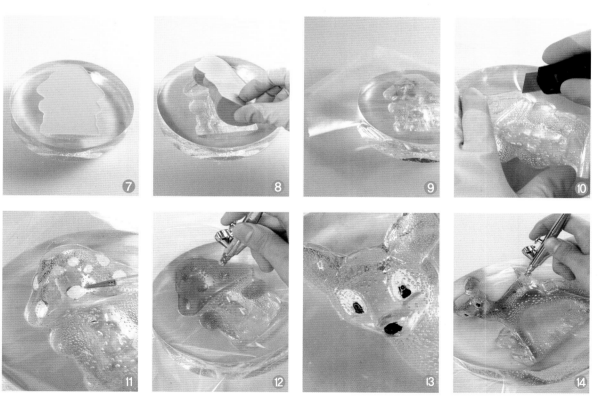

리본 만들기

1. 파란색 반죽을 밀어서 긴 막대 모양으로 만든 다음 절반으로 접는다. 〈사진 1〉
2. 반죽을 램프 아래서 서서히 두 배 크기로 늘리고 다시 절반으로 접는다. 〈사진 2〉
3. 접힌 면을 가위로 자르고 반죽이 서로 잘 붙도록 세워 톡톡 쳐서 모양을 잡고 다시 두 배 크기로 늘리고 자르는 과정을 5번 정도 반복한다. 〈사진 3, 4〉
4. 반죽이 원하는 두께가 되면 양쪽 손에 힘을 고르게 주고 길게 잡아 당겨 '리본'을 만든다. 〈사진 5〉
5. '리본'이 굳으면 토치로 데운 칼을 이용해서 원하는 크기로 잘라준다. 〈사진 6〉
6. 잘라 둔 '리본'은 램프 아래에서 살짝 녹인 다음 원하는 모양으로 구부려 준다. 〈사진 7, 8〉

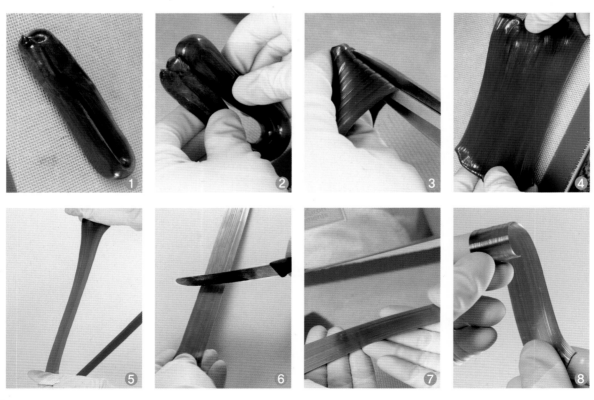

4. 흰색 반죽을 둥글게 조금 잘라 반죽 위쪽에 가위집을 4번 내서 손가락 모양을 잡아 '손'을 완성하고 검은색 반죽을 조금 잘라 '발'을 만든다. 〈사진 5, 6, 7, 8〉

5. 벌의 몸통에 '팔'을, 꼬리에 '다리'를 붙이고 끝 부분에 '손'과 '발'도 붙여준다. 〈사진 9, 10, 11〉

6. 유산지로 만든 짤주머니에 이소말트 녹인 것을 채워 비닐판 위에 잎 모양으로 '날개'를 짜준다. 〈사진 12〉

- 날개는 벌을 작품에 고정시킨 다음 부착해야 안전하다.

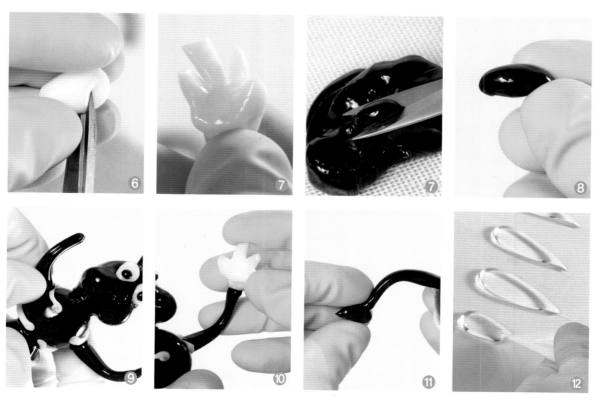

마무리하기

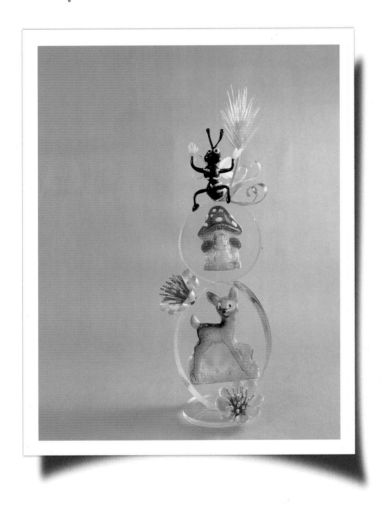

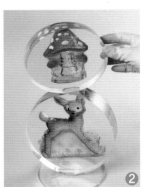

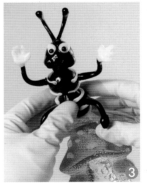

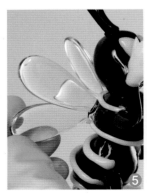

1. 이소말트로 만든 받침 위에 '사슴 기둥'을 먼저 세우고 '버섯 기둥'을 붙여준다. 〈사진 1, 2〉

2. '버섯 기둥' 위쪽에 '벌'을 고정 시키고 이소말트로 짜놓은 잎모양 '날개'를 2개씩 연결한 다음 '벌'의 등에 붙여준다.
 〈사진 3, 4, 5〉

3. '벌' 뒤쪽으로 '황금 이삭' 을 고정시키고 '이삭의 잎' 을 아래쪽에 붙여준다.
〈사진 6, 7〉

4. '황금 이삭' 아래쪽에 리본을 고정시키고 '사슴 기둥' 과 '버섯 기둥' 이 연결된 부분에 '꽃' 을 붙여 장식해준다. 〈사진 8, 9〉

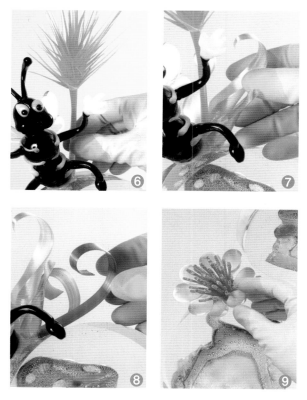

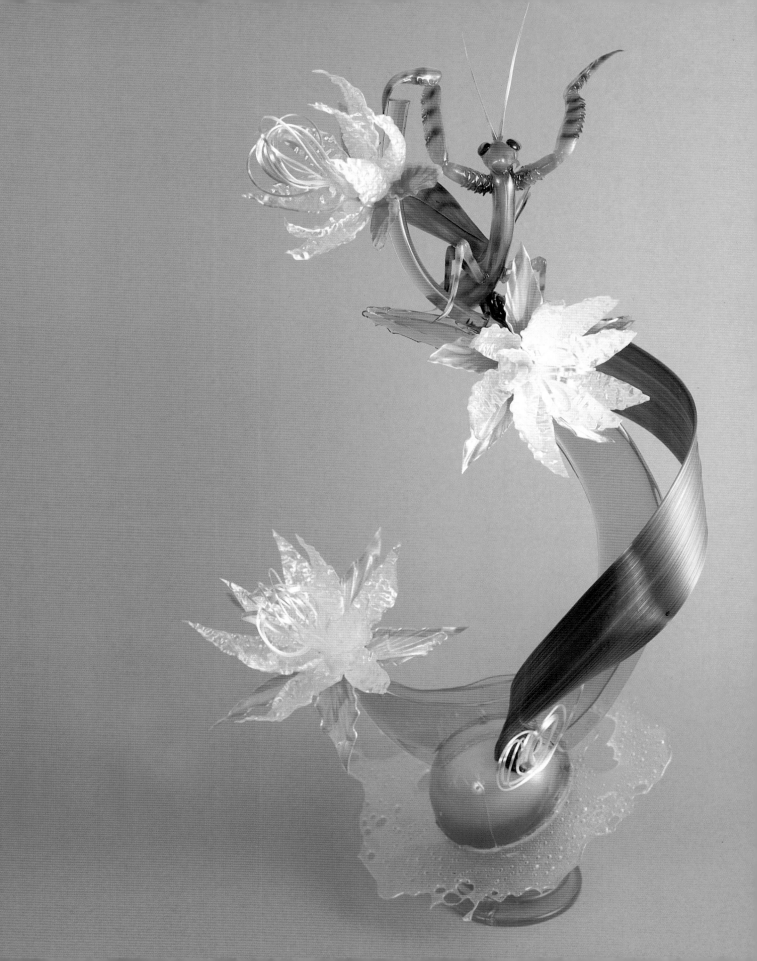

The Motion of Nature

작품 제작의 포인트

1. 사마귀는 사실적이고 역동적으로

이번 작품의 중심 소재는 사마귀다. 작품 속에 동물을 표현할 때는 생김
새는 물론이고 움직임까지 살펴주면 좀 더 사실적으로 나타낼 수 있다.
사마귀를 만들 때는 몸통을 여러 조각으로 나눠 만든 다음 조립해주면
움직임을 표현하기가 훨씬 쉬워서 마치 살아있는 듯한 역동성을 표현할
수 있다.

2. 힘의 균형이 중요한 기둥 세우기

이 작품은 둥근 기둥과 반달 기둥을 연결하기 때문에 많은 주의가 필요
하다. 서로 다른 형태의 기둥을 연결할 때는 힘의 중심이 잘 맞아 떨어
지도록 붙여주고 접착 부분이 완전히 굳을 때까지 기다린 다음 다른 부
분을 붙여야 견고한 작품을 만들 수 있다.

3. 깔끔하면서 라인이 살아있는 구조

전체적으로 단순한 모양새이지만 반달과 원이 이루는 라인이 살아있는 구조다. 꽃과 사마귀를 전체적인 라인
에서 벗어나지 않도록 배치해 깔끔함을 살리고, 거품기법을 이용한 판과 원색의 리본으로 신비감과 화려함을
더했다.

파스티야주 볼 받침 만들기

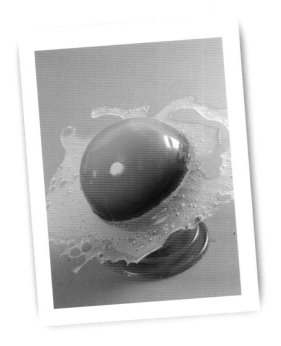

1. 파스티야주 반죽을 반구 몰드에 넣어 굳혀 2개를 만든다. 〈사진 1〉
2. 파스티야주 반구 전체에 노란색 색소로 에어브러시하고 주황색, 빨간색 색소로 위에서 아래로 차츰 진해지도록 에어브러시한다. 〈사진 2〉
3. 겉면이 마르면 끓인 이소말트로 코팅한다. 〈사진 3〉
4. 파라핀 처리가 된 종이에 끓인 이소말트를 원 모양으로 부어 거품 모양 판을 만든다. 〈사진 4〉
5. 크기가 다른 둥근 세르클 3개에 주황색 설탕 시럽을 붓고 겉면이 굳으면 틀을 떼어낸다. 〈사진 5, 6〉
- 틀을 떼어낼 때는 가위로 윗면을 몇 번 치면 쉽게 분리된다.

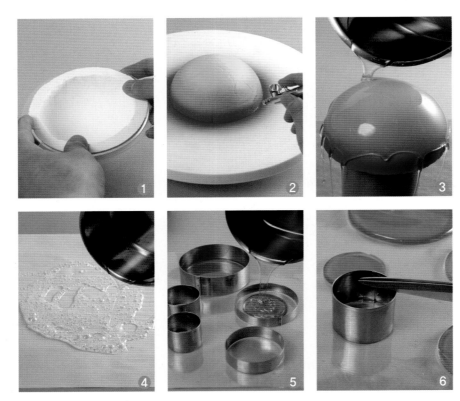

6. 세르클에 넣어 굳힌 둥근판 3개를 토치로 붙여준다. 〈사진 7, 8〉

7. 둥근판 위에 파스티야주 반구를 비스듬이 붙여주고 접착용 설탕 반죽을 조금 떼서 반구 위쪽과 아래쪽에 토치를 이용해서 붙여준다. 〈사진 9〉

8. 접착용 설탕 반죽을 토치로 녹인 다음 거품 모양 판을 붙여준다. 〈사진 10〉

9. 이소말트 판 위로 파스티야주 반구의 좌우 위치에 접착용 설탕 반죽을 다시 붙이고 토치로 녹여 나머지 파스티야주 반구를 붙여준다. 〈사진 11, 12〉

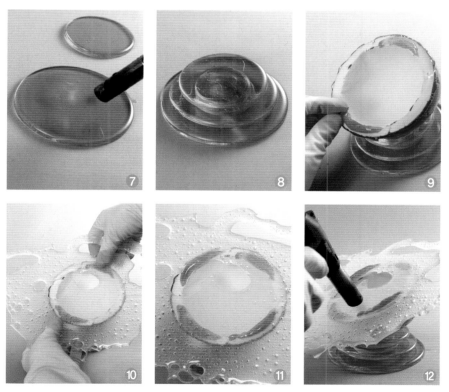

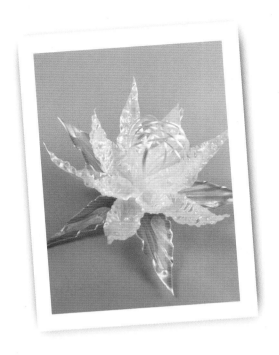

꽃 만들기

1. 흰색 설탕 반죽을 손가락으로 볼록하게 눌러 '바닥'을 만든다. 〈사진 1〉

2. 흰색 설탕 반죽을 조금 떼어서 길게 늘이고 절반으로 겹친 다음 같은 방식으로 여러 번 반복해 '꽃 수술'을 만든다. 장식용으로도 여유 있게 만들어 놓는다. 〈사진 2, 3, 4〉

3. 흰색 설탕 반죽을 먼저 좌우로 당기고 다시 앞으로 당겨 꽃잎 모양으로 자른 다음 몰드에 넣어 찍어 낸다. 〈사진 5, 6〉

4. '꽃잎'의 아래쪽을 안으로 모아 주고 전체적으로 둥글게 말리도록 모양을 다듬어 준다. 〈사진 7〉

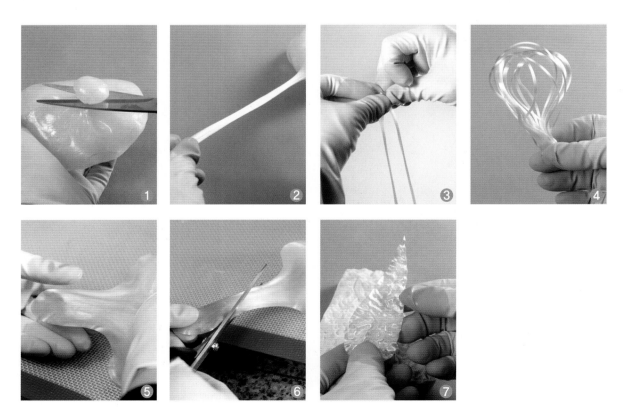

5. 흰색 설탕 반죽 위에 빨간색 반죽을 조금 올려 좌우로 늘인 다음 앞으로 당겨 '잎' 모양으로 짧게 자른 다음 틀에 넣어 찍어낸다. 〈사진 8, 9, 10, 11〉

6. '바닥'에 '꽃 수술'을 먼저 고정시키고 '꽃잎'을 둘러 붙인 다음 '잎'을 아래 부분에 둘러 붙여준다. 〈사진 12〉

사마귀 만들기

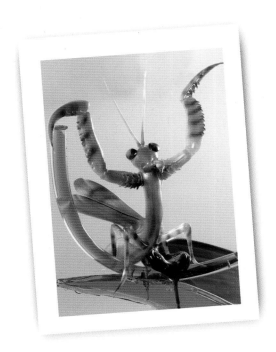

1. 흰색 설탕 반죽을 둥글게 떼내고 손가락으로 구멍을 만들어 펌프를 넣은 다음 살짝 부풀린다. 〈사진 1〉
2. 한쪽 면이 앞으로 나오도록 손으로 잡아당겨 '머리'를 만들어 준다. 〈사진 2〉
3. 설탕 반죽을 다시 떼서 펌프에 끼우고 천천히 공기를 넣으며 펌프가 끼워진 부분이 좁아지도록 길게 늘여 '몸통'을 만든다. 〈사진 3, 4〉
4. '몸통'에서 펌프를 뺀 부분에 '머리'를 붙여주고 초록색 설탕 덩어리를 토치로 그을려 촛농처럼 떨어뜨려 눈을 만든 다음 '머리'에 붙여준다. 〈사진 5, 6, 7〉
5. 흰색 설탕 반죽을 조금씩 늘여 '앞다리'의 세 부분을 각각 따로 떼어내고 각 부분은 토치로 살짝 녹인 다음 가위로 무늬를 낸다. 〈사진 8, 9, 10, 11, 12〉

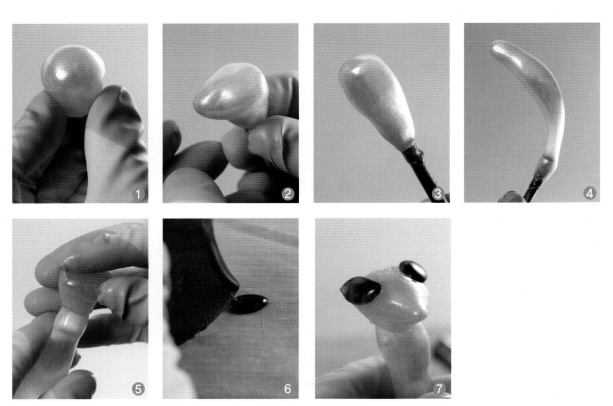

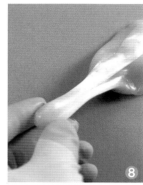

6. 무늬를 낸 '앞다리' 를 토치를 이용해서 '몸통' 에 먼저 붙이고 '앞다리' 의 나머지 부분도 서로 연결한다. 〈사진 13, 14, 15〉

7. '뒷다리' 2쌍도 각각 두 부분으로 나누어 흰색 설탕 반죽을 떼어 놓는다. 〈사진 16〉

8. 흰색 설탕 반죽을 넓게 잡아 당겨 '날개' 모양으로 자르고 조금씩 떼어 '더듬이' 와 '이빨' 을 만들어 둔다. '날개' 는 두개씩 붙여놓는다. 〈사진 17, 18, 19, 20〉

- 사마귀는 마무리 단계에서 완성한다.

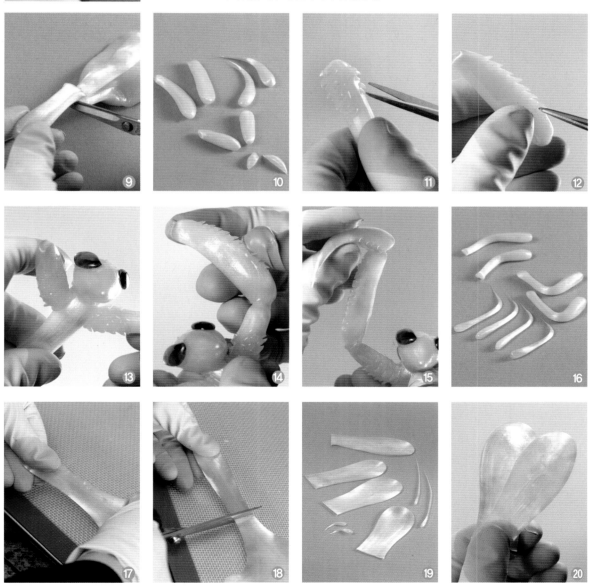

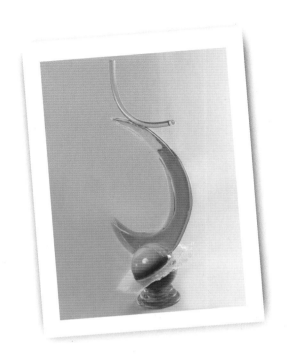

중심 기둥 만들기

1. 비닐 호스에 주황색 설탕 시럽을 넣어 유연한 곡선이 되게 굳힌다. 〈사진 1, 2〉

2. 두꺼운 비닐판 위에 밑 부분이 둥글게 파인 반달 모양을 오려낸 비닐판을 다시 올린다. 〈사진 3〉

3. 주황색 설탕 시럽을 반달 모양을 따라 조심스럽게 붓고 겉면이 굳으면 비닐판을 떼어낸다. 같은 모양으로 2개를 만든다. 〈사진 4, 5〉

4. 반달 모양이 완전히 굳으면 '파스티야주 볼' 위에 토치를 이용해서 한 개를 먼저 올려붙인다. 〈사진 6〉

5. 나머지 반달 모양은 먼저 고정해 둔 기둥과 아래쪽은 약간 떨어지고 윗면은 서로 붙도록 붙여준다. 〈사진 7〉

6. 반달 모양 기둥 위쪽에 비닐 호스로 만든 곡선을 붙여준다. 〈사진 8〉

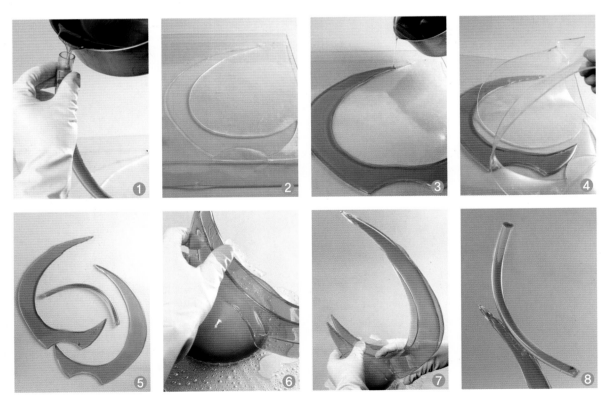

마무리하기

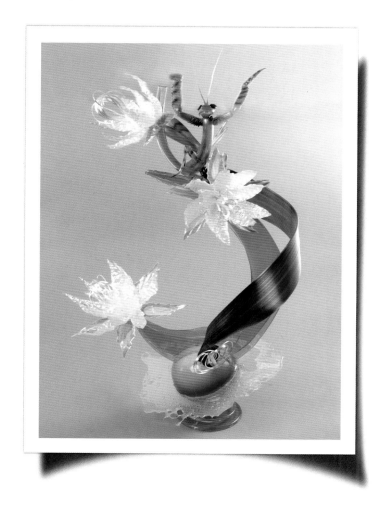

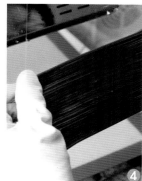

1. '중심 기둥' 앞 쪽에 '꽃'을 먼저 붙여준다. 〈사진 1〉
2. 초록색 설탕 반죽으로 접고 늘이기를 반복해서 '리본'을 만들고 기둥
 크기에 맞게 늘여준 다음 '중심 기둥'을 감싸도록 붙여준다.
 〈사진 2, 3, 4, 5, 6〉

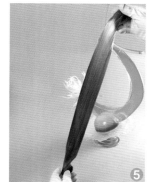
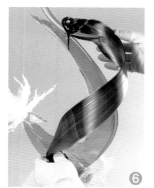

3. 장식용으로 만든 '꽃 수술' 을 '리본' 아래쪽에 붙여 접착 부분을 가려준다. 〈사진 7, 8〉

4. 앞다리만 연결해 둔 '사마귀' 를 '리본' 위쪽에 붙여주고 사마귀 '뒷다리' 의 각 부분을 연결해 다리 2쌍을 '몸통' 에 붙여준다. 〈사진 9, 10, 11, 12〉

5. 만들어 놓은 '날개' 를 등에 붙여주고 '더듬이' 와 '이빨' 도 각각 붙여준다. 〈사진 13, 14, 15〉

6. 사마귀의 '머리' , '앞다리' , '등' , '날개 아랫부분' , '뒷다리 무릎' 을 오렌지색으로 자연스럽게 에어브러시한다. 〈사진 16〉

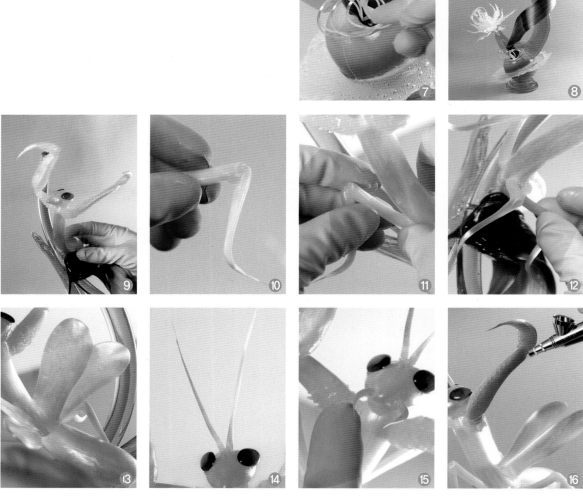

7. 나머지 부분은 초록색으로 에어브러시 하고 '날개 윗면' 중앙은 오렌지색으로 다시 에어브러시한다. 〈사진 17, 18〉

8. 진한 갈색으로 '날개' 의 가장자리와 오렌지색이 있는 부위에 에어브러시하고 '몸통' 과 '다리' 에 줄무늬 에어브러시로 포인트를 준다. 〈사진 19, 20, 21, 22〉

9. '중심 기둥' 위쪽과 '리본' 이 붙여진 위쪽에 꽃을 달아 마무리한다. 〈사진 23, 24〉

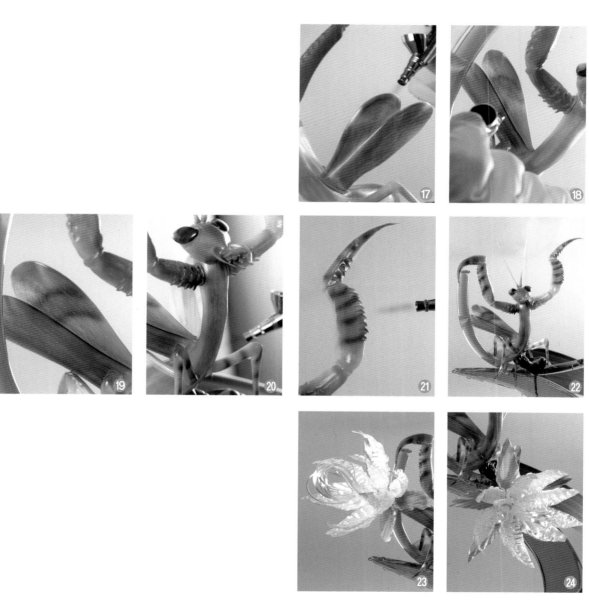

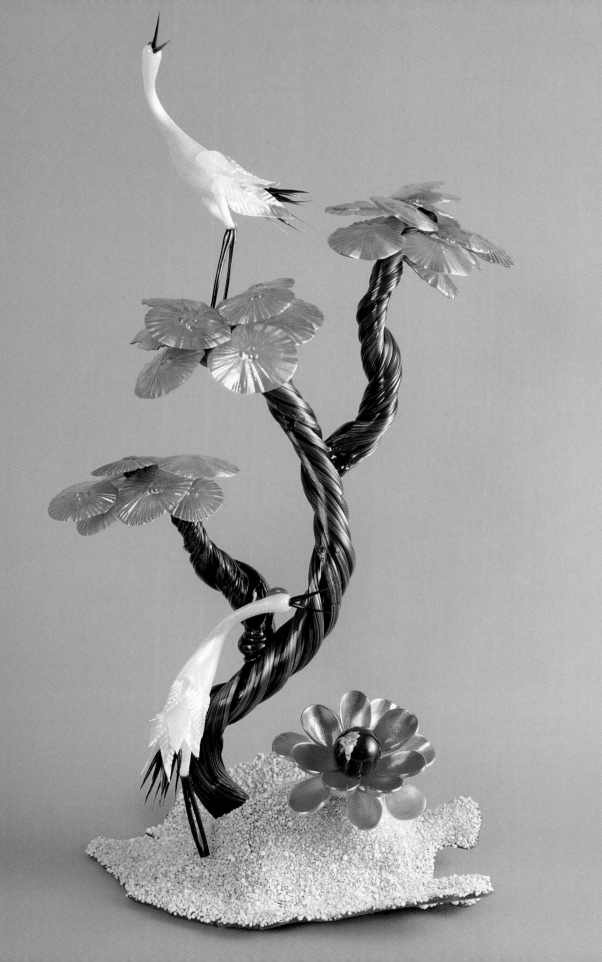

학이 날아든 고목의 절경

작품 제작의 포인트

1. 학은 가냘프면서 섬세하게

이 작품의 중심 소재인 학은 가냘프면서도 우아한 특유의 느낌을 살려서 만든다. 가느다란 느낌을 살리기 위해 머리부터 몸통을 한데 이어 불기 기법으로 만들어 주고 꼬리나 다리, 깃털 등은 따로따로 만들어 붙여 되도록 섬세하고 사실적으로 표현한다.

2. 독특한 느낌의 나무 표현

나무는 당기기 기법으로 꼬아서 고목의 느낌을 살린다. 설탕 반죽을 최대한 딱딱하게 식힌 다음 잡아 당겨서 비틀듯 꼬아주면 광택이 다른 면이 겹겹이 살아나 층층이 색깔이 다른 신비스러운 느낌을 살릴 수 있다.

3. 단순하지만 아슬아슬한 구조

전체적으로 나무가 서있는 단순한 구조에 중심 소재인 학을 아슬아슬하게 배치해서 작품에 재미를 주었다. 나무 아래 부분과 윗부분에 학을 붙일 때는 학의 다리가 얇기 때문에 부서지지 않도록 주의한다. 아랫부분에는 화려하고 커다란 꽃을 붙여 공간의 허전함을 채워주고 안정감을 더하고 있다.

나무 기둥 & 가지 만들기

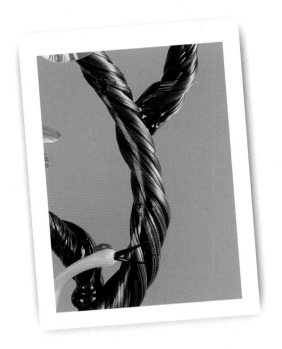

1. 밤색 설탕반죽을 딱딱하게 거의 굳을 때까지 여러 번 치댄다. 〈사진 1〉
2. 설탕 반죽을 길게 잡아당겨서 겹치는 과정을 2~3회 반복한다. 〈사진 2, 3〉
3. 겹친 설탕 반죽을 원하는 길이만큼 늘리고 꽈배기처럼 비틀어 꼬아준다. 〈사진 4〉
4. 자연스러운 굴곡이 생기도록 위쪽과 아래쪽을 구부려 준다. 〈사진 5〉
5. 같은 방식으로 길이를 짧게 만들어 나뭇가지를 완성한다. 〈사진 6〉

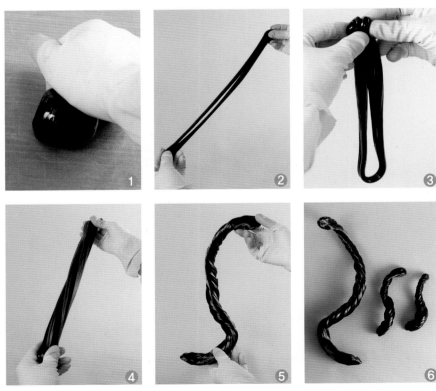

나뭇잎 만들기

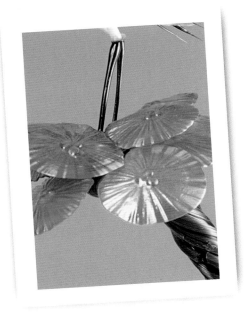

1. 주황색 설탕 반죽을 좌우로 한번 잡아당긴 다음 다시 앞으로 둥글게 잡아당긴다. 〈사진 1, 2〉
2. 당긴 설탕 반죽을 원형이 되도록 잘라주고 가운데가 움푹 들어간 나뭇잎 몰드에 넣어 찍어 낸다. 〈사진 3, 4, 5〉
3. 작품에 하나씩 붙여야 하기 때문에 많은 양을 만들어 놓고 같은 방식으로 초록색 나뭇잎도 만들어 놓는다. 〈사진 6〉

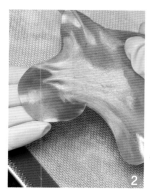

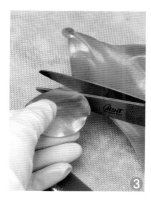
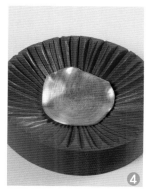
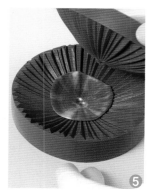

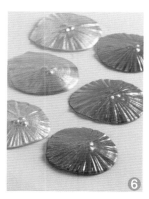

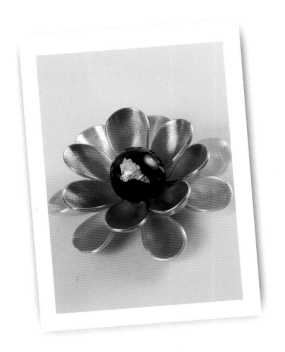

꽃 만들기

1. 검은색 반죽을 손가락으로 불룩하게 눌러서 가위로 잘라내고 아래쪽으로 길게 늘여준다. 〈사진 1, 2〉
2. ①의 윗면에 금박을 올린 다음 녹인 이소말트에 담가 코팅해 꽃 수술을 완성한다. 〈사진 3, 4, 5〉
3. 빨간색 설탕 반죽을 좌우로 한번 잡아당긴 다음 앞으로 잡아당긴다. 〈사진 6〉

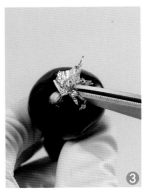
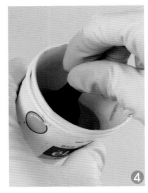
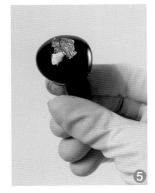

4. 잡아당긴 설탕 반죽을 잘라준 다음 자른 부분을 안쪽으로 말아 준다. 〈사진 7, 8, 9〉

5. 같은 방식으로 빨간색과 노란색 꽃잎을 여러 개 만들어 놓는다. 〈사진 10〉

6. 꽃 수술에 먼저 붉은색 꽃잎을 돌려 붙여준 다음 노란색 꽃잎을 사이 사이 붙여준다. 〈사진 11, 12〉

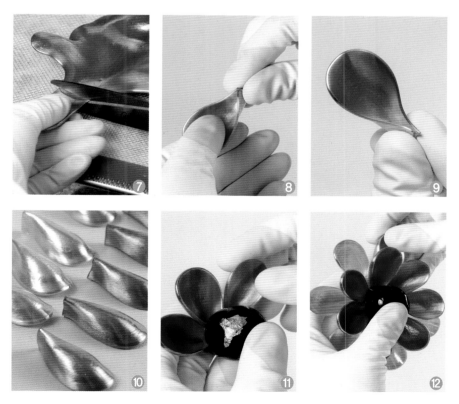

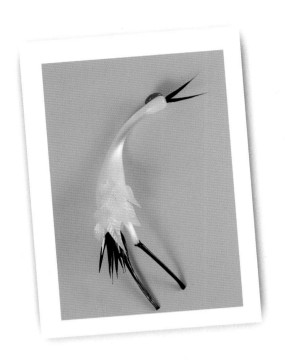

학 만들기

1. 흰색 설탕 반죽을 불룩하게 눌러 가위로 자르고 가운데에 손가락으로 구멍을 내 펌프를 끼운다. 〈사진 1〉
2. 공기를 살짝 넣어 부풀린 다음 윗면을 가위로 살짝 눌러 앞으로 당겨 볼링 핀 모양을 만든다. 〈사진 2, 3, 4〉
3. 공기를 조금씩 넣으면서 천천히 길게 늘여서 학의 머리, 목, 몸통 부분이 확실하게 구분되도록 가다듬는다. 〈사진 5〉
4. 적당한 크기로 늘어나면 윗부분을 살짝 비틀어 구부려주고 펌프를 뺀다. 같은 방식으로 한 마리 더 만든다. 〈사진 6〉
5. 빨간색 설탕 반죽을 조금 떼서 학의 머리 위쪽에 붙여준다. 〈사진 7, 8〉

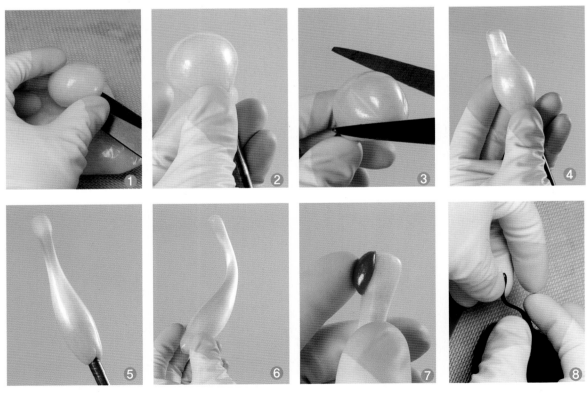

6. 검은색 설탕 반죽을 뾰족하게 조금씩 떼서 학의 부리를 만들어 붙인다. 〈사진 9, 10, 11〉

7. 검은색 설탕 반죽을 길게 늘여 가느다란 다리 아랫부분을 만들어 놓는다. 〈사진 12, 13〉

8. 흰색 설탕 반죽으로 검은색 다리보다 짧고 굵은 크기로 다리 윗부분을 잘라 놓는다. 〈사진 14〉

9. 검은색 설탕 반죽을 부리보다 큰 모양으로 여러 개 떼어내 꼬리를 만든다. 〈사진 15〉

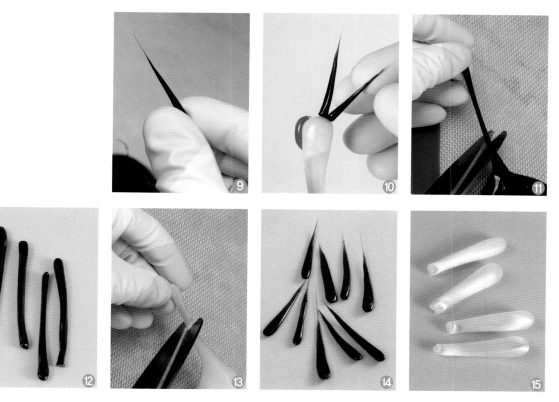

10. 흰색 설탕 반죽을 좌우로 한번 늘리고 앞으로 당겨서 나뭇잎 모양으로 자르고 틀에 넣어 찍어 깃털을 여러 개 만들어 둔다.
〈사진 16, 17, 18〉

11. 학의 몸통 아랫부분에서 펌프를 빼고 구멍 자국이 없어지도록 둥글게 뭉쳐준 다음 '꼬리' 를 촘촘하게 붙여준다. 〈사진 19, 20〉

12. 다리 윗부분과 아랫부분을 연결하고 몸통에 붙여준다.
〈사진 21, 22〉

13. 꼬리부분 위쪽으로 깃털을 꼼꼼하게 붙여서 마무리한다. 〈사진 23〉

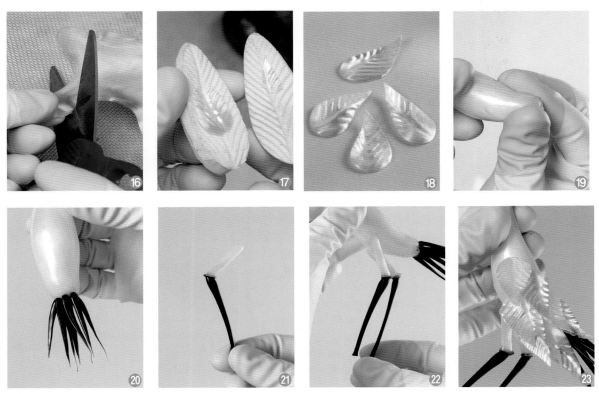

바닥 만들기

1. 끓인 이소말트에 초록색 색소를 넣고 조금 식힌 다음 이소말트 가루 위에 붓는다. 〈사진 1, 2〉
2. ①이 다 굳으면 이소말트 가루를 깔끔하게 떨어낸 다음 열풍기를 이용해 전체적으로 살짝 녹여준다. 〈사진 3, 4〉
3. 이소말트 가루가 있는 부분을 위로 보게 한 다음 둥근 언덕 느낌이 나도록 구부려 준다. 〈사진 5, 6〉

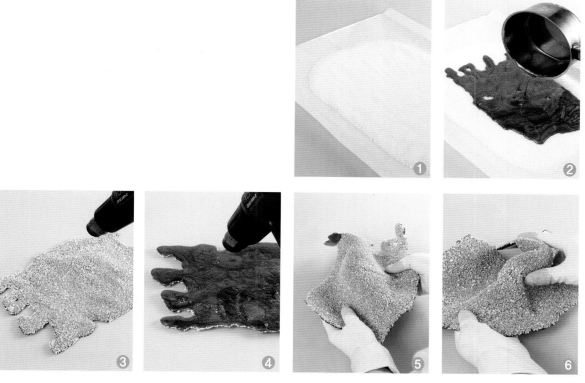

마무리하기

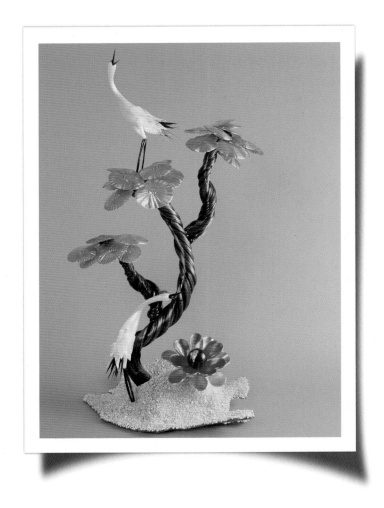

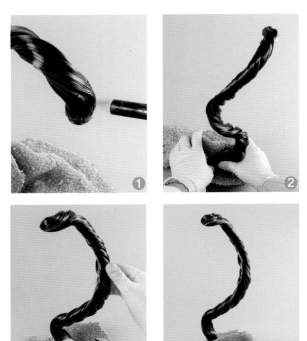

1. '바닥' 가운데 부분에 토치를 이용해 '나무 기둥' 을 고정시킨다.
 〈사진 1, 2, 3, 4〉
2. '나무 기둥' 의 윗부분과 아랫부분에 '나뭇가지' 를 토치로 녹여
 고정시킨다. 〈사진 5, 6〉

3. '기둥' 과 '가지' 윗면에 '나뭇잎' 을 촘촘하게 붙여준다.
〈사진 7, 8, 9, 10〉

4. '바닥' 부분 한쪽에 꽃을 붙여주고 나머지 한쪽에는 '학' 을 한
마리 붙여준다. 〈사진 11, 12, 13, 14, 15〉

5. 나무 위쪽에 나머지 '학' 한 마리를 붙여준다. 〈사진 16〉

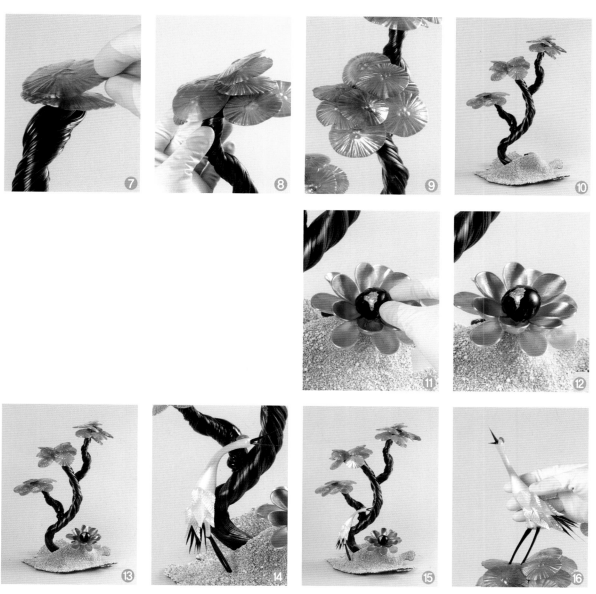

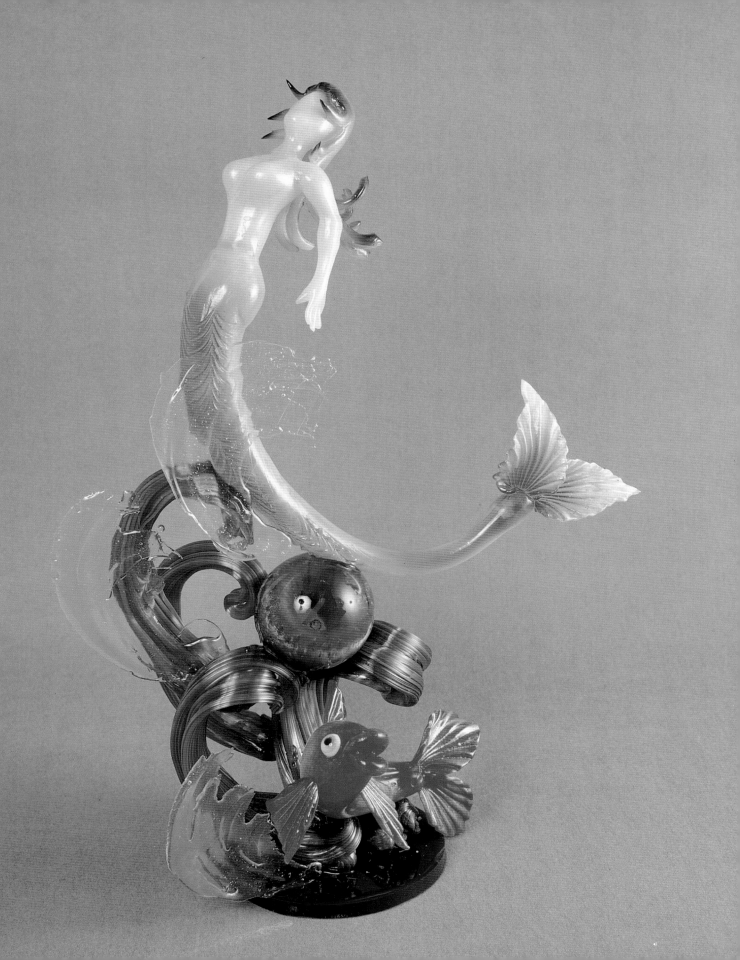

Under the Sea

작품 제작의 포인트

1. 단순한 소재로 주제 표현을 확실하게

이번 작품은 인어가 헤엄치는 바다의 신비로운 풍경을 표현했다. 바다라는 광범위한 주제를 보다 효과적으로 표현하기 위해 단순한 소재를 활용했다. '바다' 하면 단박에 생각나는 물고기와 인어를 중심소재로 삼고 표현하기 힘든 파도를 단순화시켜 표현해 재미를 더했다.

2. 인어의 아름다움은 몸의 비율이 관건

인어를 비롯한 사람을 만들 때는 머리, 상체, 하체의 비율을 잘 맞추어야 한다. 설탕공예 소재로 많이 표현되는 인어와 여신 등은 비율을 잘 맞춰야 여체의 아름다움을 제대로 표현할 수 있다. 다양한 그림과 사진을 통해 인체의 비율을 연구하는 노력이 필요하다.

3. 섬세한 무늬 표현으로 사실감 키우기

물고기나 인어를 표현할 때는 섬세한 무늬를 넣어 사실감을 높일 수 있다. 특히 물고기의 비늘은 에어브러시할 때 철망을 사용하면 자연스러운 무늬를 입힐 수 있다. 일정한 패턴이 있는 무늬를 표현할 때는 철망이나 나뭇잎 몰드 등을 활용하면 편리하다.

5. 몸통 전체를 한쪽으로 구부려 물고기가 헤엄치고 있는 모습을 표현한 다음 펌프에서 뺀다. 〈사진 8, 9〉

6. 빨간색 설탕 반죽을 조금 잘라 초승달 모양으로 구부려 물고기의 입술을 두 개 만들고 몸통 앞부분에 붙여준다. 〈사진 10, 11, 12〉

7. 윗입술과 아랫입술 사이 공간을 토치로 살짝 녹여 조각도를 이용해 안으로 넣어 준다. 〈사진 13, 14〉

8. 입술 위쪽에 눈을 양쪽으로 붙여주고 물고기의 꼬리 부분은 토치로 녹여 구멍이 없어지도록 뭉쳐준다. 〈사진 15, 16〉

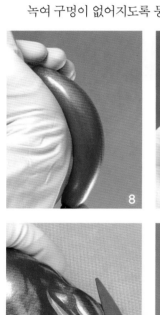
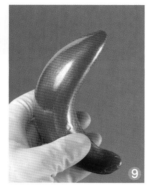

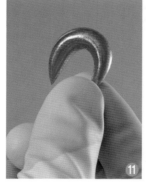

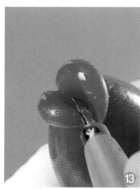
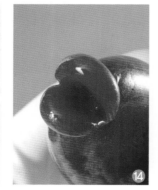

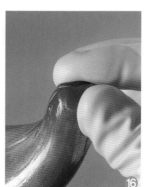

9. 빨간색 설탕 반죽을 좌우로 한번 잡아당긴 다음 앞으로 둥글게 잡아
당겨 잎 모양으로 잘라준다. 〈사진 17〉
10. 잘라낸 설탕 반죽을 나뭇잎 몰드에 넣어 찍어내고 같은 방식으로 한
개 더 만들어 꼬리 지느러미를 준비한다. 〈사진 18〉
11. 빨간색 설탕 반죽을 윗면이 비스듬한 모양으로 잘라 틀에 찍어 옆
지느러미를 만들고 작은 모양으로 잘라 틀에 찍어 머리 지느러미 만
들어 준다. 〈사진 19, 20〉
12. 물고기 몸통에 철망을 올려 밀착한 다음 흰색 색소로 에어브러시해
자연스러운 비늘무늬를 연출한다. 〈사진 21, 22〉
13. 만들어 둔 꼬리, 옆, 머리 지느러미를 토치로 녹여 몸통에 붙인다.
〈사진 23, 24〉

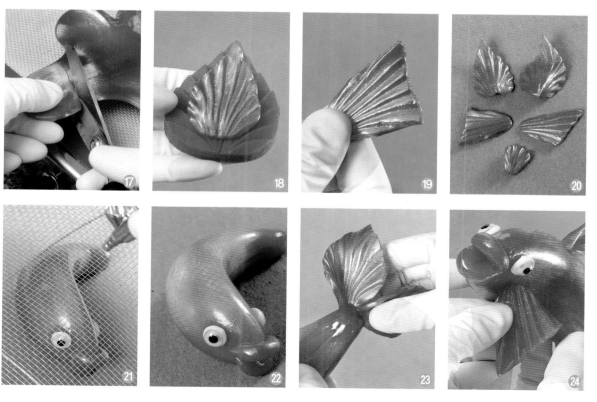

인어 만들기

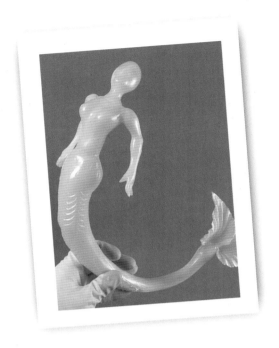

1. 흰색 반죽을 둥글게 떼어내고 펌프에 끼운 다음 천천히 공기를 넣어 부풀리고 눈, 코, 입 부분이 생기도록 손가락으로 눌러 준다. 〈사진 1, 2, 3〉

2. 머리 부분보다 크게 흰색 반죽을 떼서 펌프에 끼우고 공기를 천천히 넣어가며 길게 늘인 다음 밖으로 구부려 인어의 하체를 만든다. 〈사진 4〉

3. 하체 부분 가운데 두껍게 나온 부분을 스패튤러로 엉덩이 모양이 생기도록 다듬어 주고 엉덩이 윗부분은 안으로 약간 들어가도록 눌러놓는다. 〈사진 5, 6, 7, 8〉

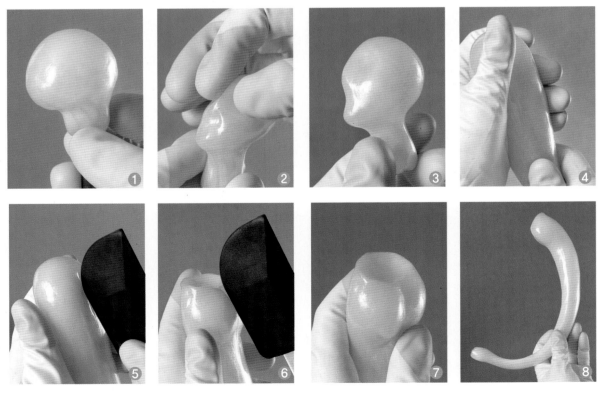

4. 토치로 하체 표면을 살짝 녹이고 나뭇잎 몰드로 찍어 물고기 비늘무 늬를 연출한다. 〈사진 9〉

5. 머리와 하체의 중간 크기로 흰색 반죽을 떼서 펌프에 끼우고 공기를 넣어 타원형으로 부풀린 다음 아래쪽 허리 부분이 들어가도록 상체를 만든다. 〈사진 10〉

6. 상체의 위쪽을 스패튤러로 눌러 인어의 가슴을 표현해준다. 〈사진 11, 12, 13〉

7. 흰색 설탕 반죽을 조금 떼어 타원형으로 반죽한 다음 앞부분을 둥글 게 조금 잡아당긴다. 〈사진 14, 15〉

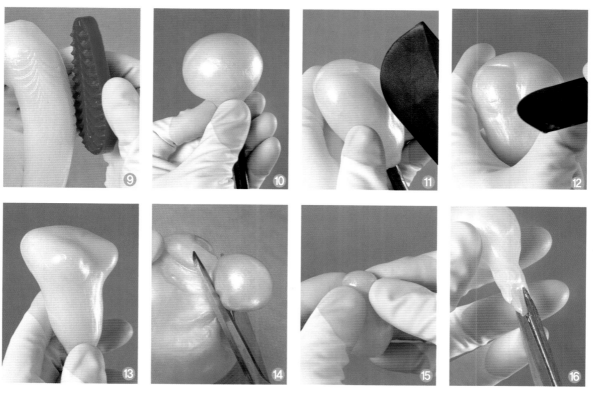

8. 가위로 당긴 앞부분을 다섯 부분으로 자르고 다듬어 손가락을 만들어 준 다음 길게 늘여서 팔을 완성한다. 같은 방식으로 한 개 더 만들어 준다. 〈사진 16, 17, 18〉

9. 반죽을 좌우로 늘린 다음 앞으로 잡아 당겨 잎 모양으로 잘라 나뭇잎 몰드에 찍어 꼬리 지느러미 두 개를 만들어 둔다. 〈사진 19〉

10. 하체 윗부분에 만들어 둔 구멍과 같은 크기가 되도록 상체 아래쪽 부분을 토치로 데운 다음 가위를 안에 넣어 넓혀준다. 〈사진 20〉

11. 상체, 하체, 머리, 팔을 순서대로 토치로 그을려 붙여준다. 〈사진 21, 22, 23〉

12. 하체 끝부분에 꼬리 지느러미를 붙여 마무리한다. 〈사진 24〉

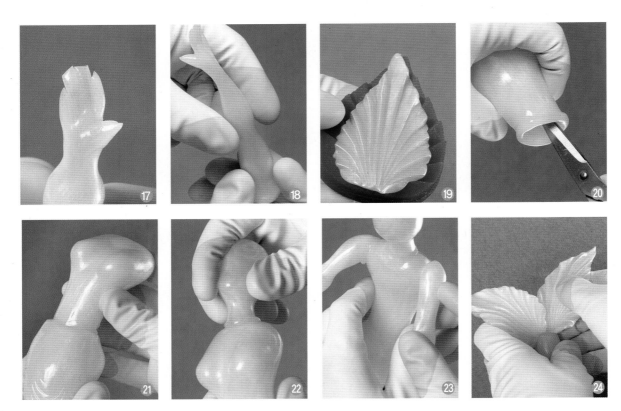

바닥 & 구 만들기

1. 둥근 세르클을 실팻 위에 올리고 세르클 안쪽에 종이와 비닐판을 덧 댄다. 〈사진 1〉

2. 파란색 설탕 시럽을 넣고 굳힌 다음 틀에서 살짝 꺼내 비닐판을 떼어 낸다. 〈사진 2, 3〉

3. 구 몰드 안에 투명 설탕 시럽을 1/3 정도 붓고 잠시 식혀둔다. 〈사진 4〉

4. 초록색 색소와 금분을 넣은 설탕 시럽을 높은 곳에서 부어 구 몰드 안 에 가득 채우고 완전히 굳으면 꺼낸다. 〈사진 5〉

- 처음 부어둔 투명 설탕 부분을 파고 들 수 있도록 되도록 높은 곳에서 붓는다.

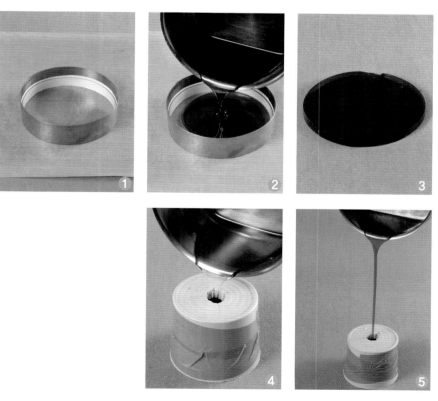

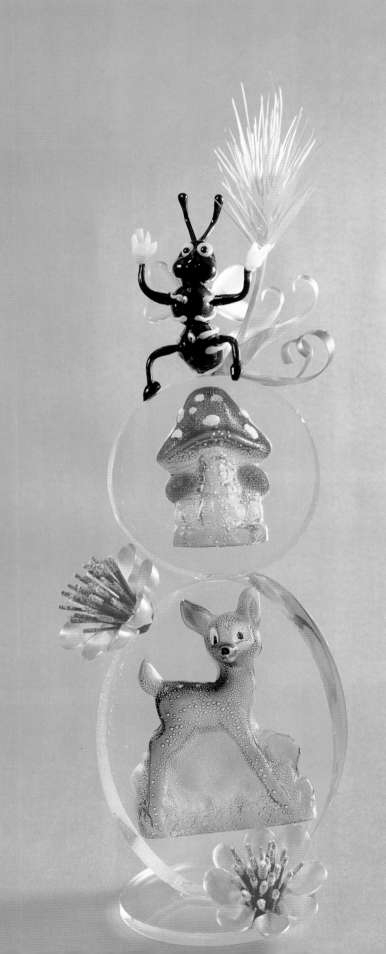